班傑明

Walter Benjamin

陳學明／著

編輯委員：李英明　孟樊　陳學明
龍協濤　楊大春

出版緣起

　　二十世紀尤其是戰後，是西方思想界豐富多變的時期，標誌人類文明的進化發展，其對於我們應該具有相當程度的啓蒙作用；抓住當代西方思想的演變脈絡以及核心內容，應該是昂揚我們當代意識的重要工作。孟樊兄和浙江杭州大學楊大春副敎授基於這樣的一種體認，決定企劃一套《當代大師系列》。

　　從八〇年代以來，台灣知識界相當努力地引介「近代」和「現代」的思想家，對於知識份子和一般民衆起了相當程度的啓蒙作用。

　　這套《當代大師系列》的企劃以及落實

出版，承繼了先前知識界的努力基礎，希望
能藉這一系列的入門性介紹書，再掀起知識
啓蒙的熱潮。

孟樊兄與楊大春副教授在一股知識熱忱
的驅動下，花了不少時間，熱忱謹慎地挑選
當代思想家，排列了出版的先後順序，並且
很快獲得揚智文化事業公司葉忠賢先生的支
持；因而能夠順利出版此系列叢書。

本系列叢書的作者網羅有兩岸學者專家
以及海內外華人，爲華人學界的合作樹立了
典範。

此一系列書的企劃編輯原則如下：

1. 每書字數大約在七、八萬字左右，對
 每位思想家的思想進行有系統、分章
 節的評介。字數的限定主要是因爲這
 套書是介紹性質的書，而且爲了讓讀
 者能方便攜帶閱讀，提昇我們社會的
 閱讀氣氛水準。

2. 這套書名爲《當代大師系列》，其中

所謂「大師」是指開創一代學派或具
有承先啟後歷史意涵的思想家，以及
思想理論具有相當獨特性且自成一格
者。對於這些思想家的理論思想介
紹，除了要符合其內在邏輯機制之
外，更要透過我們的文字語言，化解
語言和思考模式的隔閡，為我們的意
識結構注入新的因素。

3.這套書之所以限定在「當代」重要的
思想家，主要是從八○年代以來，台
灣知識界已對近現代的思想家，如韋
伯、尼采和馬克思等先後都有專書討
論。而在限定「當代」範疇的同時，
我們基本上是先挑台灣未做過的或做
的不是很完整的思想家，做為我們優
先撰稿出版的對象。

另外，本系列書的企劃編輯群，除了包
括上述的孟樊先生、楊大春副教授外，尚包
括筆者本人、陳學明教授和龍協濤教授等五

位先生。其中孟樊先生向來對文化學術有相
當熱忱的關懷，並且具有非常豐富的文化出
版經驗以及學術功力，著有《台灣文學輕批
評》（揚智文化公司出版）、《當代台灣新
詩理論》（揚智文化公司出版）、《大法官
會議研究》等著作；楊大春副教授是浙江杭
州大學哲學博士，目前任教於杭大，專長西
方當代哲學，著有《解構理論》（揚智文化
公司出版）、《德希達》（生智文化事業出
版）、《後結構主義》（揚智文化公司出
版）等書；筆者本人目前任教於政大東亞
所，著有《馬克思社會衝突論》、《晚期馬
克思主義》（揚智文化公司出版）、《中國
大陸學》（揚智文化公司出版）、《中共研
究方法論》（揚智文化公司出版）等書；陳
學明是復旦大學哲學系教授、中國國外馬克
思主義研究會副會長，著有《現代資本主義
的命運》、《哈貝馬斯「晚期資本主義論」
述評》、《性革命》（揚智文化公司出
版）、《新左派》（揚智文化公司出版）等

書；龍協濤敎授現任北大學報編審及主任，
並任北大中文系敎授，專長比較文學及接受
美學理論。

　　這套書的問世最重要的還是因為獲得生
智文化事業公司總經理葉忠賢先生的支持，
我們非常感謝他對思想啓蒙工作所作出的貢
獻。還望社會各界惠予批評指正。

　　　　　　　李英明　序於台北

序言

當孟樊兄約我爲「當代大師系列」寫一本《班傑明》時，我是猶豫了許久才答應的。我深知班傑明其人太神秘奇特、其學太晦澀難解。我在講台上授課時，常常唯恐避之不及，每當學生問起他時，如芒在背，誠惶誠恐，累得滿頭大汗也講不出一個所以然。現在竟然要我寫一本關於他的專著，這實在太難爲我了。但面對孟樊兄的厚愛與信任，我又不能推辭。於是就只好逼上梁山了。

我蒐集了在大陸上一切可能羅致到的有關班傑明的中外文資料，花了近半年的時間，寫出了這麼一本小冊子，而且其中有不少還是參考了同行的研究成果。

在我即將草就自己的拙作之際，並沒有絲毫的輕鬆感，反而心裡沉甸甸的。我意識到自己已完全被班傑明征服了，沉浸在他的思想體系之中而不能自拔。說不定我的這整個下半輩子要成為他的崇拜者和他的思想的探索者了。這個時候，我仍認為他的思想是艱深的，但更認為他的思想是偉大的。

班傑明在其短暫的一生中為人類貢獻了一個博大精深的思想體系。作為文學評論家，他對波特萊爾、布萊希特、卡夫卡、普魯斯特等人的社會地位、思想的矛盾及其在作品中的體現剖析得絲絲入扣，極為精闢；作為美學家，他對20世紀上半葉的現代藝術實踐進行了深入而獨到的分析，提出了向現代主義藝術、向新興藝術樣式傾斜的藝術觀；作為哲學家，他用社會存在的變化來說明人類藝術活動的變化，用矛盾分析法來分析人類藝術活動的演變，建立了現代審美哲學。

班傑明的理論充滿了創造性。從「寓言

式批評」理論、藝術生產理論、機械複製藝術理論到「反諷的烏托邦」理論，無一不是他的創造性的研究成果。他的理論觀點之所以極富魅力，其重要原因之一便是極具獨創性。

班傑明的理論洋溢著強烈的現代精神。他在他的美學考察中，無論是對古典藝術走向終結的斷言，還是對現代藝術走向費解的描述，都貫穿著一個宗旨：關注現代藝術的動向。他的理論中心就是闡述新舊藝術的演替。他的美學是舊藝術的一曲輓歌，新藝術的一首讚美詩。有人說，班傑明的書更適於當作神話來讀，但須知這是世俗的神話，大城市的神話，現代人的神話，機械的神話，現代藝術的神話。他對這個時代愛極而恨極，但兩者同樣讓他著迷。

班傑明的理論主要方面是向上的、進取的。他在藝術和審美中寄託了對未來美好前景的嚮往。他說，巴爾札克是第一個說起資產階級廢墟的人。而他的美學正是面對這一

廢墟的。他把現代主義的出現作為廢墟上唯一可能的藝術言說的寓言表達。當然，他更寄望於能代表無產階級的革命的藝術形式。這些都體現了他激進主義的革命情懷。他悲觀的生存意識在他的寓言中變成了一種樂觀的、積極的東西。

班傑明的理論對當代人具有指導作用。他的理論為後人提供了理論探討模式。它時時啓示人們，關於現代藝術理論的探討或審美哲學的研究應密切關注當代藝術實踐，應從當代藝術實踐出發並與之相一致。他在對現代藝術運動的描述中自創了許多理論概念，這些概念催發或促進後人對現代藝術的美學探討。旁人且不說，就以作為班傑明的表親與摯友的阿多諾而言，他對現代藝術實踐的關注以及對新創審美哲學概念的熱衷，很大程度上即來自於班傑明的催發或影響。

當然，班傑明的理論並非完美無缺。其缺陷與其長處密不可分。例如，他始終迷戀於猶太教的神秘傳統。問題在於，他的缺陷

也像其長處一樣，奇特、新穎、具有吸引力，同樣值得人們研究一番。

我講上述這一些的目的在於，敬請讀者諸君重視班傑明、研究班傑明。我相信，一旦你進入他的思想體系之中，就馬上會像我一樣被其深深地吸引。

希望這本小書能爲讀者諸君進入班傑明的思想體系提供點幫助。當大家經過研究班傑明的思想體系，發現這本小書的膚淺與不足時，它的使命也就完成了。

陳學明　於復旦大學涼城新村

目　錄

導論：
一個神秘、奇特而又矛盾的人物

俗話說：蓋棺論定。但儘管班傑明
（Walter Benjamin）已去世半個多世紀
了，可是要給他的身份、風格、地位、貢獻
作出一個確定的說法，那可眞是一個大難
題。因爲此人實在太神秘、奇特了，而且又
充滿著矛盾。

一、短暫的一生

　　班傑明1892年生於德國柏林一個富有的
猶太人的家庭，在柏林的弗里德里希‧威廉
高級文科中學和豪賓達的圖林根農村寄讀學
校接受早期教育。他從小受猶太教的深刻影
響，猶太文化，在他的一生中起著不可估量
的作用。早在中小學求學期間，他就同著名
的猶太教神學家哥舒姆‧舒勒姆（Gershom
Scholem）有著密切的交往。1916年他寫的
〈論本體語言和人的語言〉顯示了他對神秘

主義宗教理論的最初興趣。

　　1912年，班傑明成為弗萊堡大學哲學系
的學生。在這裡，他受到了新康德主義的薰
陶。他早期關於語言哲學方面的思想同新康
德主義西南學派的主要代表人物李凱爾特
（Heinrich Rickert）教授的哲學理論有一
些聯繫。

　　稍後，他又在慕尼黑、伯爾尼等大學就
讀，並獲博士學位。在這些大學裡，他又接
觸了德國「蓋奧爾格派」的理論家路德維
希·克勞格斯（Ludwig Klages）的象徵主
義理論。在一定程度上，他還受到了馬丁·
布伯（Martin Burg）的影響。他的博士論
文則是關於浪漫主義藝術批判方面的，即
《德國浪漫派的藝術批評概念》（*Der Be-
griff der Kunstkritik in der Deutschen
Romantik*）。

　　在大學期間，他一方面熱心出國旅行，
例如他於1912年首次去巴黎，這對他後來從
事法國文化的翻譯和介紹工作是極為重要

的；另一方面，他又積極參與學生政治活動，他結識了一些對諸如教育釋放、猶太復國主義及左翼政治等各種論題感興趣的人，1914年他曾當選爲柏林自由學生聯盟主席。

踏入社會後，他成了一名自由撰稿人。剛開始時，他一直從事有關倫理學、歌德和政治暴力方面的文章的寫作。在20年代中期，他完成了構思10年之久的他一生中唯一一部論著《德國悲劇的起源》（*Der Ursprung des Deutschen Trauerspiels*）。他的其它著作都是以文集形式出版的。這部著作使他獲得了「大學教授資格」。在這部著作中，他把他的宗教——哲學觀和社會——歷史觀緊緊地結合在一起。

1924年夏是班傑明思想的轉折點。當時他和早在第一次世界大戰期間就成爲摯友的馬克思主義哲學家恩斯特·布洛赫（Ernst Bloch）一起在西西里的卡普里度假。在那裡，他結識並愛上正在巡迴演出布萊希特戲劇的蘇聯女導演兼劇作家阿霞·拉齊絲

（Asja Lacis）。在布洛赫和拉齊絲的馬克思主義思想影響下，他的思想急劇向左轉。他認眞閱讀馬克思（Karl Marx）、恩格斯（Friedrich Engels）的著作，特別是研讀了馬克思的《剩餘價値論》，同時還閱讀了盧卡奇（Georg Lukács）的《歷史與階級意識》（*Geschichte und Klassenbewusstsein*）等，稱此書爲「馬克思主義文獻最堅實的哲學著作」。從此，他走上了馬克思主義的道路。在這以後他所寫的著作，就或多或少地具有馬克思主義的傾向。屬於這方面的代表作有〈作者作爲生產者〉、〈機械複製時代的藝術品〉、〈論歷史哲學〉等。

1927年，班傑明訪問了蘇聯。透過這次訪問，他進一步使自己的思想向馬克思主義靠攏。訪蘇回國後，他即與當時由霍克海默（Max Horkheimer）任所長的而且具有強烈的左傾激進主義傾向的法蘭克福社會研究所建立了密切的聯繫，成爲法蘭克福學派事實上的重要成員。他積極地爲法蘭克福學派

的《社會研究雜誌》撰稿，與法蘭克福學派
的許多成員，如阿多諾（Theodor Wiesen-
grund Adorno）交往很深。正因為如此，也
有人把他歸入法蘭克福學派，儘管他與該學
派的聯繫從未像學派的其他主要成員那樣正
式。

　　1929年，經拉齊絲的介紹，他與著名導演
布萊希特（Bertolt Brecht）建立了友誼。
布萊希特的「史詩戲劇」使班傑明日益濃厚
的馬克思主義思想找到了相應的藝術形式。
他一方面為其辯護，另一方面則深受其影
響。在這以後，班傑明在布萊希特影響下寫
下了一批帶有強烈政治傾向的理論文章，對
藝術的革命實踐作了獨特的闡述。在這些文
章中，有〈布萊希特研究〉、〈講故事的
人〉、〈什麼是史詩劇？〉、〈發達資本主
義時代的抒情詩人〉，他關於馬塞爾·普魯
斯特（Marcel Proust）、弗朗茲·卡夫卡
（Franz Kafka）、波特萊爾（Charles
Baudelaire）等人的論著都包含在內。當代

英國最負盛名的文學理論家伊戈頓（Terry
Eagleton）說過，班傑明和布萊希特之間的
合作是「馬克思主義批評史上最動人的篇章
之一」，班傑明是布萊希特的「親密朋友」
和「頭一個支持者」。據說，班傑明曾經在
日記中像孔夫子的門徒記載孔夫子言行那
樣，記下布萊希特每次與他談話的細節。反
過來，布萊希特在班傑明的思想難以被人接
受的情形下，毫無保留地稱讚班傑明，把他
稱爲「本世紀最偉大的文學心靈之一」。當
得到班傑明的死訊時，布萊希特說，這是希
特勒給德國文學帶來的第一個真正的損失。

　　30年代初，由於希特勒迫害猶太人，班傑
明不得不逃離德國。他先是在威瑪共和國，
後來又逃亡到巴黎。整個30年代，班傑明四處
周遊，幾乎一直在異國他鄉生活。他的生活
也已貧困到了極點。即便在這樣艱巨的流亡
生活中，他仍一直堅持寫作和理論研究。他
的一些主要著作基本上都是在這一時期完成
的。正像赫伯特‧馬庫色（Herbert Mar-

cuse)、盧西安‧高德曼（Lucien Gold-
mann）、盧卡奇、阿多諾以及其他在第二次
大戰期間轉變爲馬克思主義者的德語國家的
哲學家、美學家一樣，班傑明運用19～20世紀
德國哲學的範疇以及他對20世紀藝術和文化
的理解（例如超現實主義和表現主義）、並
根據他對資本主義和法西斯主義的親身感受
來探討馬克思主義。在流亡過程中他所寫的
大多數著作都集中在他後來的選集中，這是
他對有關現代性問題的研究著作，這些作品
反映出他逐漸贊成馬克思主義並支持反法西
斯主義的活動。

　　30年代末，法蘭克福社會研究所爲逃避
希特勒法西斯主義的迫害，在霍克海默的率
領下，遷移到美國。1940年，班傑明欲經西班
牙轉赴美國，與法蘭克福學派的一些同道會
合，參加法蘭克福社會研究所的工作。但西
班牙的警察不許他入境。當時他又身患重
病。在這種情況下，他在西班牙一邊境小鎮
自殺了。時間是1940年9月27日。

　　班傑明在短暫的一生中給人們留下了一
系列著作，除了上面提到的外，還有：《論
〈白痴〉》、〈歌德的親和力〉、《單行
道》、〈一九○○年的柏林男孩〉、〈卡爾·
克勞斯〉、〈打開我的圖書館〉、〈弗朗茨·
卡夫卡〉、〈論卡夫卡〉、〈論波特萊爾的
幾個主題〉、〈普魯斯特意象〉、〈當代法
國作家的社會立場〉、〈巴黎，十九世紀的
首都〉（這是他研究巴黎的成果，被稱爲
「拱廊建築規劃」之研究）。班傑明的許多
著作，是在50年代到70年代，由阿多諾等人編
輯、出版的。這主要是一些論文集和書信集。
例如：1955年出版的《文集》（阿多諾
編）、1966年出版的《書信集》（阿多諾和
舒勒姆編）、1969年出版的《啓迪——班傑
明文選》（漢娜·鄂蘭編）、1973年出版的
《波特萊爾——發達資本主義時代的抒情詩
人》、1978年出版的《思想錄——論文、格言
及自傳》、1983年出版的《理解布萊希
特》。這些著作的廣爲流傳使班傑明一下子

聲名大噪，對他的哲學、美學、文藝理論的
研究成了一種時尚，形成了所謂的「班傑明
復興」。

二、神秘的身份

　　班傑明給人留下了一層厚厚的神秘面
紗。不知有多少班傑明的研究者企圖揭開這
層面紗，但都沒有成功，班傑明在人們的腦
海裡依然是如此地神奇莫測。

　　班傑明的神秘性或許跟他篤信猶太教有
關。儘管他自20年代中葉邂逅蘇聯女導演兼
劇作家阿霞‧拉齊絲起開始接受馬克思主
義，但猶太教的神秘主義思想陰影始終籠罩
著他的思想。對此，他本人也坦誠不諱。他
在1931年給人的一封信中承認：「也許我可
以這樣說，我一直就是以一種神學意義的方
式，即按照猶太教法典所傳授的關於經文中

每一段落意義的四十九個標準進行研究和思考的」。誠如他所言，他的思維方式是一種神秘主義的思維方式，而這種神秘主義的思維方式又貫穿他的一生。法蘭克福學派的新一代的代表人物哈伯瑪斯（Jürgen Habermas）曾說班傑明的文藝批評中「意識形態批評」較少而「救贖論的批評」較多。他的摯友及文集的一名編纂者哥舒姆·舒勒姆（Gershom Scholem）則更直接了當地指出：班傑明「是一位宗教的思想家，如果不是一位神秘主義的思想家的話」，「他一直被不合其感覺、感情本意的東西所誘惑，把馬克思主義談論的術語加在其對上帝、語言和一個為本體論上的拯救所需社會的形而上審視方面。」

　　但班傑明的神秘性主要還不在這裡。他的神秘性主要在對他的身份的確認上，即班傑明究竟是一個什麼樣的人物？

　　西方有些人把他說成是一個美學家、文學評論家。例如，美國當代馬克思主義文論

家弗里德里克・詹明信（Fredric Jameson）
指出：「從今天的眼光看，班傑明無疑是20
世紀最偉大、最淵博的文學批評家之一」。
但仔細分析，他又全然不同於一般的美學
家、文學評論家，儘管他一生都評論在世的
或已故的作家的作品，但如果把他定義為
「評論家」，就好像把卡夫卡定義為「小說
家」一樣，難以盡意，而且容易誤導。

　　班傑明是波特萊爾和普魯斯特的德文譯
者，一生翻譯了大量的著作，他似乎是一個
翻譯家，但他未曾以翻譯家自居。

　　班傑明的博士論文《德國古典悲劇的起
源》深入探討了巴洛克時期的德國文化，
「十九世紀的巴黎」系列研究也帶有文化史
的色彩，把他稱為「史學家」也未嘗不可，
但他無疑不是史學家。

　　班傑明具有詩人的氣質，他的強烈的詩
人氣質，造就了他的內在的經驗世界，而他
畢生的努力之一是像普魯斯特那樣把握住自
己的經驗，但他顯然不屬於詩人的行列。

　　班傑明寫了一些散文作品，但他從未在
更有力的敘事文體中將它們表現出來，從而
很難把他與散文家聯繫在一起。

　　班傑明宣稱自己的「最大野心」是「用
引文構成一部偉大著作」，但縱觀其一生，
他並沒有實現自己的「野心」，所以他並沒
有成為這樣的「作家」。

　　班傑明最接近於一個哲學家，他一生最
終追踪的問題說到底只能說是哲學問題，而
且他對思考本身的關注，對語言和媒介的關
注，最終對理性關注，當然只能來自於其非
同一般的哲學素養。但他的行文只需一眼就
可以看出與一般的哲學本文相去甚遠，更何
況，班傑明從未以哲學家自詡。他太熱心於
自己的寫作方式了，他對「現象」而非「抽
象概念」的嗜好促使他更傾向於以一種詩的
方式從無論多麼細小易逝的具體事物中捕捉
思想的戰利品。這說明他最終也並不是一個
哲學家。

　　那麼，究竟用一個什麼樣的名稱冠之於

班傑明才最合適呢？

　　班傑明精心選用了一個詞，並以自己的一生和充滿洞見的闡發賦予這一詞彙深遠的含義。用這一詞彙來給他定義似乎最為貼切。這一詞彙便是homme de lettre──「文人」。

　　在〈波特萊爾與十九世紀的巴黎〉中，班傑明對「文人」的形象作了生動的描述。這些形象何嘗不是班傑明本人的真實寫照呢？

　　「文人」──「遊手好閒者」──班傑明。班傑明筆下的「文人」首先是「遊手好閒者」。與芸芸眾生不一樣，「遊手好閒者」享有一種自由。但這種自由却是一種失去任何生存空間的自由，一種被拋棄的自由。這是他們為擺脫作為一件商品，一個符號的存在所需要付出的代價。這些「文人」在擁擠不堪的人流中漫步，在不斷地「張望」。這種「張望」決定了他們的整個思維方式和意識形態。「文人」正是在這種漫步

中「展開了他同城市和他人的全部關係。」

　　「文人」的漫步由於具有以下兩個特徵從而成為其工作的一部分：一是他只有在這種漫步中，在與他人的關係中才有事可做，才能找到他自己的下一個題目；二是這種漫步也展示了作為他工作的一部分的閒暇，他透過展示閒暇而使得自己的勞動力價值「大得驚人」。「遊手好閒者」與完全被機械化了的芸芸看客不同，他「需要一個迴身的餘地」。班傑明說道：大城市並不在那些由它造就的人群中的人身上得到表現，相反，却是在那些穿過城市，迷失在自己的思緒中的人那裡被揭示出來。他的意思是，只有在那些流浪漢似的「文人」身上才能體現城市的真正精神。這樣，班傑明把那些「被剝奪了生長的環境」的「文人」置入一種思想的氛圍之中了。他們是一群在城市中飄泊、沉溺於思想的人。「文人」的流浪為其提供了工作和休息，更重要的是，為其提供了自我意識，這成為其生命的最高意義。然而，這種

自我意識，這種作爲其獨立象徵的沉思默想
也給他帶來了無窮的迷茫和痛苦。這一切把
他從意識的日常世界裡牽引出來，使他像一
個幽靈那樣從他熟悉的地方掠過。但在飄流
中，從意識裡摒除出去的東西卻必然以更不
可抵御的力量在潛意識裡向他呈現出來，將
他覆蓋，將他淹沒，像那些飄蕩的靈魂，把
自己留在它想飄蕩而過的地方。

　　班傑明對「遊手好閒者」的這些描述，
也是對自我的一種揭示。班傑明正如那些在
城市中漫步的「遊手好閒者」，他具有獨立
的思想意識，沉溺於思想之中。他並沒有像
芸芸眾生那樣成爲一件商品，成爲一種符
號。從這一意義上，他是自由的。但這是一
種失去生存空間，被拋棄的自由。因此他常
常陷於迷茫和痛苦之中。

　　「文人」──「拾垃圾者」（也即拾荒
者）──班傑明。「拾垃圾者」在班傑明那
裡，是作爲「文人」形象的隱喻，當然也是
通向班傑明中心形象的一個隱喻。班傑明從

波特萊爾的散文中發現了「拾垃圾者」的形象：「他在大都會聚斂每日的垃圾，任何被這個大城市扔掉、丟失、被它鄙棄、被它踩在腳下碾碎的東西，他都分門別類地蒐集起來。他仔細地審查縱欲的編年史，揮霍的日積月累。他把東西分類挑揀出來，像個守財奴看護他的財寶」。班傑明從「拾垃圾者」的形象裡認出了「文人」：「他們或多或少地過著一種朝不保夕的生活，處在反抗社會的低賤地位上」。班傑明是這樣描述「拾垃圾者」與「詩人」的共同點的：兩者都是在城市居民酣沉睡鄉時孤寂地操著自己的行當；甚至兩者的姿態都是一樣的。詩人為尋覓詩的戰利品而漫遊城市的步子也必然是拾荒者在他的小路上不時停下來撿起碰到的破爛兒的步子。

把這裡所描述的「拾垃圾者」的形象，與班傑明自身的形象聯繫在一起是非常恰當的。確實，如前所言，班傑明太神秘了，很難對其身份作一確切的定義，但他的身份在

一個地方則是確定的，這就是；他一生都是一個「收藏者」，從書籍到隻字片語，都是其收藏對象。早在寫《德國古典悲劇的起源》時，他就感到「擁有一個圖書館的內在需要」。他一生動蕩，然而無論是寄居在父母的房子裡還是在巴黎草草安身，他始終和他的圖書館在一起，他的收藏從未停止過。他的一生都處在經濟拮据的境況裡，但這並沒有改變他的這一「奢侈的嗜好」，他不斷地購買圖書，擴充自己的圖書館，甚至不惜為此變賣家產。他甚至一度在父親的慫恿下打算去一家舊書店合股經營。這是班傑明一生中唯一一次考慮找個有收益的工作。

「拾垃圾者」與「收藏者」是相通的。人們可以在「拾垃圾者」，即「收藏者」的形象裡把握班傑明思想深處的蘊含。班傑明自己說過，在最高的意義上說，「收藏者」的態度是一種繼承人的態度。在這種收藏中，靈魂徜徉在過去的精神財富的豐富之中，這個過去是其生存的土壤。像一個在商

品世界中漫步的遊手好閒者，收藏者在這裡
得到一種閒暇的滿足。班傑明接著說道，同
對象建立最深刻的聯繫的方式就是擁有這個
對象。但這個「擁有」絕非私有制意義上的
占有，絕非像一些資產階級「收藏家」那樣
把收藏品打上私有的記號，或像購買會升值
的股票那樣把收藏品當作一種會帶來利潤的
東西。相反地，班傑明把它們蒐集起來，爲
的是讓它們置於自己的關懷之下，從而使其
永遠從市場上分離出來，恢復其自身的尊嚴
和價值。在更深一層上，「收藏」是現代世
界的生存者的抗爭和慰藉。在班傑明看來，
由於資本主義的高度發展，城市生活的一體
化以及機械複製對人的感覺、記憶和下意識
的侵占和控制，人爲了保持住一點點自我，
不得不日益從「公共」場所縮回到居室內，
把「外部世界」還原爲「內部世界」。居室
是失去的世界的小小的補償。班傑明把收藏
作爲一種構築——構築一道圍牆，讓自己同
虛無和混亂隔開。班傑明還說過：「收藏

者」不僅夢想一個遙遠的桃花源，同時還夢想一個更好的境地，是要把物從「實用性的單調乏味的苦役中解放出來。」這說明，班傑明不僅僅要使圖書館成爲他以「過去」拒絕「現在」的壁壘，而且他要在他的圖書館裡進行著一場革命。班傑明是個退居書房的革命家。

三、奇特的風格

班傑明的奇特性首先表現在其著作的奇特性。他是一個舉世聞名的學者、文人，但是他沒有留下任何完整的理論體系，甚至沒有一部系統的著作（《德國悲劇的起源》一書也只能看作是許多段落的組合）。因此有人說，班傑明永遠是一個「問題而不是結論」。

班傑明的奇特性其次還表現在其語言風

格的奇特性。他的語言風格旣不像黑格爾
(Georg Wilhelm Friedrich Hegel) 那樣
思辨性，也不像尼采 (Friedrich Wilhelm
Nietzsche) 那樣詩化，而是介於兩者之間，
保持著某種精妙而深奧的知性韻律。

　　班傑明曾說過，他所鍾愛的詩人波特萊
爾身上融合著一個萊辛和一個法蘭西第二帝
國新聞記者的風格，其實，這種極不協調的
雙重性在他本人身上也得到了充分的體現。
這就是──在他身上，在他的作品中，融合了
一個馬克思和一個「現代詩人」的傾向。正
如張旭東先生在《發達資本主義時代的抒情
詩人》 (*Charles Baudelaire-A Lyric Poet
in the Era of High Capitalism*) 一書的中
文版序言中所指出的那樣：他的作品有雙重
特徵，一方面，它帶有一個注重普遍性和歷
史規律的哲學家的思辨力量、分析的技巧以
及批判的嚴厲；另一方面，却帶著一個注重
個體的內在經驗、陷於存在困境的現代詩人
敏銳的直覺式感受、透悟以及想像的熱情。

這一切在他的理論蘊含極為豐富的敍事性的
議論中結合了起來；在具體的眞實的廣泛呈
露中，思考和詩不可分割地、自在地貫通爲
一了。班傑明的作品總是極大地超越了論述
的問題，並且超越了這種論述本身。但不能
因此而把班傑明說成僅僅是一個超驗的沉思
者，一個形而上學家。恰恰相反，班傑明沒
有能逃脫時代加於一個具體實在的人身上的
種種矛盾和困擾，因而他的思想無不帶有鮮
明的經驗的色彩，充滿了體驗的震盪，並且
在一種逃避與回擊的姿態中與時代不可分割
地聯繫在一起。他是從痛苦中收穫的思考
者，而他的思考所呈現的，正是這種痛苦的
現象學。在班傑明的作品中，旣能看到唯智
論的實證主義思維，還能看到有如外科醫生
的手術刀般犀利無情的分析，又能看到樂此
不疲的廣徵博引。這就是他的著作的獨特風
格。恐怕在這一世界上找不到第二位像他這
樣把思考與詩、把注重普遍性的思辨與注重
內在經驗的直覺如此巧妙地結合在一起的人

了。

　　班傑明的奇特性最主要的則體現在他所獨創的「寓言式批評」。他在一封致友人的信中曾這樣說道：就像一個人爬到沉船的頂端隨著船骸漂流，他在那裡有一個機會發出求救的訊號。其實，這裡所說的「他」正是其自身。作為「收藏者」的班傑明，在「傳統」沉沒以後，便是在它的碎片上漂流，並不斷地發出訊號，以使自己可能在無意義的虛無中得救。而他不斷地發出訊號的過程也就是他不斷地對現實世界提出批評的過程。但他所進行批評的方式與眾不同，他所實行的是「寓言式批評」。「寓言」（Allegorie）原是《德國悲劇的起源》一書的中心概念，他是班傑明最基本的理論思想。班傑明曾經說，這本書就是「為了一個被遺忘和誤解的藝術形式的哲學內容而寫的，這個藝術形式就是寓言」。這裡，班傑明所謂的寓言顯然和我們通常所說的以道德教訓為隱義的故事有根本區別。在班傑明看來，在德國巴

洛克悲哀戲劇中，寓言是體現了一種救贖功能的東西，它在舞台上呈示出來的是廢墟、屍體、死亡的形象。這是17世紀反改革時期的德國社會裡高度風格化的戲劇，在這樣的戲劇中，只有對一切塵世存在悲慘、世俗性和無意義的徹底確信才有可能透視出一種從廢墟中升起的生命通向拯救的王國的遠景。

在班傑明的「寓言式批評」中，對象透過一種寓言作用直接地達到概念的高度，同時其方式又把這種概念非概念化為一種寓言。這樣，實際事物的具體性的多層次的、難以歸納的意義，連同它們自身固有的異質性和相互間的強烈對比，就以一種無可迴避的姿態呈現在意識面前。布萊希特把班傑明的這種方式稱為「殘酷的思考」。班傑明的「寓言式批評」的關鍵是其形式。他把寓意的豐富性賦予了一個關鍵的概念：形式。班傑明把形式寓意化，從而從中分離出語言學意義上的形式，生產方式意義上的形式和「生活形式」意義上的形式，而這種分離不

是絕對的分隔，而是一種邊界模糊的分層。
班傑明那裡的這個「形式」的寓意，或者說
是寓意化了的「形式」是其諸多意象的原
型，它在許多形象的場合中實現了自己。

　　對於班傑明的「寓言式批評」，褒貶不
一。他的兩位密友阿多諾和布洛赫就存在不
同的看法。阿多諾認爲這種方式「缺乏體系
和一種嚴密的基礎」，「有充分理由將他歸
於『直覺』逼真的或非逼真的再現」，這種
「觀看方式」「改變了」辯證法的「完整透
視」，「成了一種將僵硬東西擴展到感情之
中，將動態展開在靜止中的技巧」。總之，
阿多諾認爲班傑明的「寓言式批評」採用
「直覺」方式，缺少「理論基礎」與「中
介」，不合辯證法。布洛赫則不但肯定了班
傑明的「寓言式批評」，認爲班傑明把寓言
與象徵不僅看成藝術和詩的結構樣式，而且
將它們列爲人類精神的特殊形式。布洛赫論
述了寓言與象徵的不同歷史起源，認爲象徵
起源於虔誠的宗教氛圍，是從宗教的想像世

界中提起了象徵意象，而寓言則是天然的美學範疇。班傑明對阿多諾的批評作了許多辯解。實際上，班傑明的「寓言式批評」儘管有思維的跳躍性、邏輯的不連貫性、意義的模糊性等缺陷，並從而對於讀者的領悟和理解帶來一定的困難，但是，班傑明的「寓言式批評」正是透過審美直覺方式超越了理論闡述的「中介」，這並未違背辯證法。這確是一種寓言直覺把握世界的方式。

班傑明的「寓言式批評」方法是與他的隱喻方法聯繫在一起的。寓言和隱喻是班傑明風格的兩個方面。如果說寓言是班傑明風格的心理學，那麼隱喻便是它的語言學。兩者是相輔相成的：在賦予對象一種寓意時，不可避免地帶有隱喻的色彩。總之，隱喻是寓言得以形成的材料，又是寓意層次之間的聯繫的媒介。班傑明的「寓言式批評」是奇特的，他的隱喻方法同樣是奇特的。要理解前者，首先要把握後者。隱喻是領悟班傑明的寓言的一把鑰匙。在〈波特萊爾與十九世

紀的巴黎〉裡，班傑明展示了隱喻這種方法
的力量。他毫無過渡地以一種敘事的一致性
描述了一個又一個形象：流浪漢、密謀家、
路易・波拿巴及其走狗、詩人、拾荒者、醉
漢、妓女、人群、大眾、商品、拱廊街、林
蔭大道……這時，他的主題便已在寓意的高
度上清晰地呈現出來，這些隱喻形象在由自
己構成的總體裡完全敞開了。在此，隱喻成
為事物之間的真正的聯繫。

四、矛盾的思想

　　班傑明的思想紛雜而且矛盾。所以，要
把握班傑明的思想特點，就必須從探究這種
矛盾性入手。
　　首先，他對現代文明就持一種矛盾的態
度。作為一個由神秘主義的猶太教徒走向馬
克思主義的信奉者的知識份子，作為一個生

長在浪漫主義文化傳統極濃厚的國度的學
者，班傑明對現代文明的估價陷入了兩難境
地：一方面是對現代技術革命以充滿激情的
讚美。另一方面是對現代工業社會條件下人
性的異化流露出深深的憂鬱與不滿。班傑明
對他所處的世界愛極而恨極。

其次，他對馬克思主義也持一種矛盾的
態度。班傑明的文藝思想被認爲是「西方馬
克思主義」文藝理論的一種模式。他的一些
觀點對法蘭克福學派的阿多諾以及後來的著
名的馬克思主義文藝理論家伊戈頓都曾產生
過重大影響。從他對現代藝術形式和藝術家
的社會地位的論述中，我們一方面可以看到
他有時流露出來的馬克思主義的歷史唯物主
義的智慧，看到他對波特萊爾等作家作品的
特徵的富有馬克思主義色彩的分析，可以
說，他是自覺地把經濟基礎決定上層建築、
社會存在決定思想意識與社會發展的觀點、
階級鬥爭觀點與階級分析方法等唯物史觀的
基本原理貫徹、滲透到具體的文學批評各環

節、層次中去的；但另一方面，我們又可以
看到，班傑明考察現代藝術變革的基本原則
和出發點是反馬克思主義的歷史唯物主義的
技術決定論，可以看到某種程度的忽視藝術
的思想內容的形式主義傾向，而這種形式主
義傾向顯然與馬克思主義的歷史唯物主義是
風馬牛不相及的。因此，在班傑明的思想體
系中，一方面有明顯的馬克思主義的歷史唯
物主義的因素，另一方面又充滿著反馬克思
主義的歷史唯物主義的成分。

　　班傑明對馬克思主義態度的矛盾性更主
要的體現在其辯證觀上。班傑明十分推崇馬
克思主義的辯證法。他曾經這樣說道：辯證
法的思想是歷史覺醒的關鍵。每個時代不僅
夢想著下一個時代，而且還在夢想時推動了
它的覺醒。它在自身內部孕育了它的結果，
並且以思辨揭示了它——這是黑格爾早已認
識到的。隨著市場經濟的繁榮，我們意識到
資產階級的豐碑在坍塌之前就是一片廢墟
了。班傑明透過馬克思主義的唯物辯證法，

在藝術和審美中寄託了對革命的未來美好前
景的嚮往。但是同時必須看到，在班傑明的
行文中，唯物辯證法被生存體驗和詩人式的
感性直覺沖淡，成為一種大範圍的跳躍的眞
實洞察和一種形象的神話，毋寧說，前者是
後者的一種顯影方式。

　　班傑明有關整體的論述非常鮮明地表現
了其在辯證觀上的矛盾性。他反對形而上
學，但並不反對整體論；反對簡單的決定
論，但不否認有一種決定性的支配因素。他
的思想是一種多元的思想，他的整體毋寧說
是個體的紛呈疊現，是同一性和異質性的並
存。班傑明強調媒介，強調中間層次，但這
種中間環節的性質並非辯證的，而是一種隱
喻性質的轉換。他把隱喻的因素引入了辯證
法。隱喻的本質是把一個具體可感的形式賦
予一個無形的存在，班傑明則正是以這種態
度來理解馬克思的上層——基礎模式的，就
是說，他從根本上把它視爲一個隱喻。這構
成了班傑明的模式與馬克思的模式的不同，

而這種不同的關鍵則在於隱喻關係同辯證關
係的不同。班傑明辯證法與馬克思主義辯證
法是有聯繫的，但這種聯繫不是經由黑格
爾，而是經由歌德實現的。

再次，他對現代主義也持一種矛盾的態
度。班傑明思想上的馬克思主義主流與猶太
神秘主義的遺跡伴隨其一生。這種思想上的
內在矛盾也折射到文藝美學觀念上，即呈現
出以現代主義為主導傾向但不時懷戀古典藝
術的矛盾心態。他透過對當代藝術及其賴以
生存的當代社會的考察，看到了古典藝術必
然走向終結，現代藝術必然崛起的大趨勢。
基於此，他對於古典藝術的衰敗和現代藝術
的興起，從總體上持一種肯定的支持的態
度。他從馬克思深入分析資本主義生產方式
作出資本主義最終創造出消滅其自身的預言
出發，提出「上層建築的變革要比基礎的變
革來得慢，它用了半個多世紀使生產條件方
面的變化在所有文化領域中得到體現」，但
「現行生產條件下藝術發展方向的綱領所具

有的辯證法，在上層建築中並不見得就不如在經濟中那樣引人注目」，現代藝術觀念與「創造力、天才、永恆價值和神秘性等傳統概念」相對立，體現著進步的「革命要求」。班傑明的這段話闡明了現代藝術發生革命性變化的社會經濟條件原因，從中可以看出，他是清醒地站在變革傳統藝術觀念的立場上的。但須知，當班傑明謳歌現代藝術之時，在其心靈深處仍然存在著對傳統的古典藝術的一往情深的依戀「情結」。他在將現代藝術與古典藝術作對比時，這種「情結」暴露無遺。例如，他認為現代藝術是費解的，而古典藝術是明晰的；現代藝術具有機械複製性，而古典藝術是獨一無二的；現代藝術以展示價值為主，而古典藝術以膜拜價值為主；現代藝術是向後的審美藝術，而古典藝術是屬美的藝術。這裡，充分表現出班傑明向現代主義藝術傾斜的同時，不時地回眸顧盼傳統藝術。

　　對於班傑明思想的矛盾之處我們還可以

一一列舉下去。但上述三點已足以看出問題
了。

班傑明思想本身的多元性、矛盾性是與
他思想來源的多元性、矛盾性分不開的。所
羅門在《馬克思主義與藝術》（*Marxism
and Art*）一書中是這樣描述班傑明思想來
源的多元性和矛盾性的：「瓦爾特・班傑
明，將一些20世紀馬克思主義的探索氣質，融
滙了取自其他先進派別的五花八門的思想，
而形成哲學批判的一種獨特形式。要是對這
種哲學加以詳細考察的話，也許就會發現它
並未合為一體，班傑明就像個中轉用思想觀
念的媒介那樣工作著。他集中了馬克思和恩
格斯，布萊希特和盧卡奇，佛洛伊德和瓦勒
里，超現實主義和達達運動、波特萊爾和傅
立葉，柏格森和普魯斯特對意識的本質和抽
象的藝術的看法。」

誠如所羅門所言，在班傑明身上，馬克
思主義的革命意識、象徵主義的藝術反叛意
識，與猶太教的末世主義、救贖觀念，糾結

在一起，這形成了班傑明複雜的思想結構。

第一章
班傑明思想總論

　　班傑明在其短暫的一生中寫下了大量的
作品。無疑，在所有這些作品中，最有代表
性的，也是後來最具影響力的是《德國悲劇
的起源》、〈作者作爲生產者〉、〈機械複
製時代的藝術品〉和〈巴黎，十九世紀的都
會〉。本書將重點分別述解這四部作品的基
本理論。在此之前，有必要先對其一生的思
想作一概括性的描繪。因爲在後面還會對這
四部作品加以重點考察，所以在這裡涉及到
這四部作品時將簡單帶過。

一、前期理論——神秘主義

　　班傑明的理論，以20年代末爲分界線，可
劃成前後兩個不同的時期。20年代末之前，他
主要是獨立地進行寫作和理論研究；20年代
末之後，他深受布萊希特等人的影響，並事
實上加入了法蘭克福學派。

　　班傑明在前期儘管關注的問題與後期沒
有多少差別，但顯然神秘主義色彩要比後期
濃得多，可以說，班傑明的前期理論是神秘
主義占主導地位，而在後期，隨著向馬克思
主義靠攏，他的理論成了一種馬克思主義與
神秘主義結合在一起的「畸形兒」。

　　下面我們就先瀏覽一下散見於其早期許
多著作和論文中的各種神秘主義理論。

　　班傑明於1916年寫的〈論本體語言和人
的語言〉（*On the Language as Such and
on the Language of Man*）可以看作是他
的處女作。這篇論文的寫作受了以下三方面
的影響：其一，在這一時期，他與著名的猶
太教神學家哥舒姆·舒勒姆有著很深的私
交，從該書所顯示的對宗教神秘主義理論的
興趣來看，表明班傑明受哥舒姆·舒勒姆的
影響是很深的；其二，班傑明畢業於弗萊堡
大學哲學系，而弗萊堡大學一向具有新康德
主義的傳統。班傑明的語言哲學顯然歸結於
新康德主義西南學派的主要代表人物里凱爾

特對他的薰陶。比如，新康德主義就認為，
語言是能傳遞所謂客觀性的最適宜的中介，
是不顧物質世界消長的意識話語；其三，對
班傑明影響最大的莫過於本世紀初德國「蓋
奧爾格派」裡的理論家路德維希‧克勞格斯
的象徵主義理論。這種象徵主義理論不同於
另一種象徵主義，即法國象徵主義。克勞格
斯 的 象 徵 主 義 可 以 定 義 為 對 符 號 (sym-
bol) 的一種信仰。克勞格斯認為這種符號同
記 號 (sign) 區 別 在 於，符 號 並 不 指 涉
(refer) 他物，它本身就是某物。這無疑正
是班傑明〈論本體語言和人的語言〉一文的
主題。只是班傑明是用另一術語「純粹語
言」來加以闡述的。

　　班傑明有時又把「純粹語言」稱為「本
體語言」。在這個意義上的語言就不再是傳
達客體意義的某種外在工具，它本身就是被
傳達的客體。班傑明這樣說道：「比如，這
盞燈的語言，並不傳達了燈，而是：作為語
言的燈，傳達中的燈，表達中的燈。」 (Ben-

jamin, 1979, p.316）。後來班傑明曾更明確地認爲，現實就是作爲一種文本被我們閱讀的。大家知道，詮釋學的主要代表人物高達瑪（H. G. Gadamer）在《眞理與方法》一書中曾提出過「能被理解的就是語言」的著名論斷，這一論斷與班傑明的說法如出一轍，但殊不知，班傑明是在半個多世紀之前表述了與高達瑪相同的思想。班傑明確實在這篇處女作中已經暗含了從本體論解釋學的角度來分析語言問題。他在這裡同樣提出了一句至理名言：「燈把自己傳達給誰呢？……給人。」（Benjamin, 1979, p.316）。

　　關鍵在於，班傑明的語言哲學是建立在「神聖」的觀念基礎上的。在他看來，上帝在他的「道」（word）中創造了世界，這種「道」是一種神聖的語言。但在神聖的語言和世俗的語言之間存在著某種聯繫，這就是「命名」（naming）。「命名」是上帝的「命名」，而上帝的「命名」是創造性的，例如，上帝說要有光，於是便有了光。對於

光來說，這種「命名」是一種創造，它絕非出於傳達的需求。人的「命名」則不同。人也作為一種精神實體寓於語言傳達自身，而這種傳達只有透過對事物的「命名」來達到。在一切造物中，只有人擁有作為命名者的特權地位，但這種命名在創造和傳達之間有著根本的差別。班傑明按照希伯來創世神話，借題發揮說，自從亞當偷吃了善惡之果並被逐出樂園後，判斷善惡的語言，具體認識功能的語言便捨棄了「純粹語言」，它外在於創造性的語言本身，變成了傳達他物的媒介，這是語言靈魂的墮落。由此可見，「純粹語言」既是起源又是目標，因為它同神聖的創造之「道」的關係，成為同救贖的啟示最接近的形式。從而語言不僅是可傳達之物的傳達，更是不可傳達之物的符號。然而語言作為符號的方面如今已經被工業文明社會的實用的、認識的、功能的方面所淹沒，因而哲學的任務就是復興那種失落的、被隔絕的語言的符號性向度。

　　班傑明寫於1920年的博士論文〈德國浪漫派的藝術批評概念〉（*Der Begriff der kunstkritik in der Deutschen Romantik*）闡發了他的「救贖批評」理論。他在這篇論文中提出，每件藝術品都依賴於一種理型，或者如諾瓦利斯（Novalis）所說，每件藝術品都有一種先驗的理想，一種在自身中的必須的存在。德國詩人諾瓦利斯是曾講過類似的話，但須知諾瓦利斯的話代表了德國浪漫派的藝術至上論，而班傑明則把這種理論與柏拉圖（Plato）主義融合在一起。班傑明強調，精神力量應當賦予具體經驗一種更高的內涵：這就是他後來在《德國悲劇的起源》中所說的「從物質內涵向真理內涵的轉換」，而「一切真理都以語言為寓所，為其祖先的殿堂」。因此，烏托邦與其說是一種對未來的幻想，不如說是對過去的回憶，而那種救贖的密碼也正是存續於語言中的，於是破譯這種密碼便成為「救贖批評」永恒的任務。班傑明在這裡透過對德國浪漫派藝術

概念的評論，不僅論述了救贖的重要性，而且指明了救贖的具體途徑，這就是：借助於「救贖批評」，破譯存續於語言之中的救贖的密碼。

班傑明在1924年寫的論歌德（Goethe）的小說《親和力》的長篇論文同樣圍繞著救贖的主題展開。歌德在這篇小說中描述了一個愛情擾亂婚姻的不幸故事，故事的終結是美人奧蒂麗的自殺──一種獻祭或清償。對於班傑明來說，小說的「物質內涵」被抹去了，浮現出來的是「真理內涵」：情人們藉由死亡的贖罪，獲得了極樂的永恆生命。美人奧蒂麗之死，還體現了另一種宗教觀念。在班傑明看來，一切世俗美都是幻象，是短暫的、易逝的、速朽的，而本質的美，正如柏拉圖的理型論所言，只存在於理型王國之中。因此，歌德《親和力》中的奧蒂麗和愛德華是注定要失去建立在幻想上的短暫的美的誘惑的。只有打破這種美的幻象，才能顯露出「真理內涵」。

　　班傑明在20年代中期完成的構思了10年
之久的論著《德國悲劇的起源》（*Der Urs-
prung des Deutschen Trauerspiels*），所論
述的一個重要內容也是救贖。班傑明在這部
著作中，具有嚴重的把歷史共時化的傾向。
把歷史共時化當然有其根本上的宗教意義。
因爲對於上帝來說一切世俗的時間都是不分
先後的。班傑明用隱喩的語言說，救世主彌
賽亞的出現是「現時」對歷史延續性的打
斷，是對過去歷史的烏托邦式拯救。在班傑
明的理論中，旣是啓示的瞬間，也是革命的
時刻，在這裡，過去的歷史元素滙聚成星座，
成爲辯證運動中的靜止點。在這個靜止點
上，世俗的價值是帶有苦修意味的，死亡形
象的寓言，如猶太敎神秘主義經典中的文學
主題所展示的，是彌賽亞時代到來前的「出
生的陣痛」。災難和苦痛預言著世俗歷史的
時代向彌賽亞時代的轉化，從而那種歷史生
活的苦修便是否定地指向了被救贖的生命。
這裡，班傑明的這套理論深深地帶有猶太神

秘哲學的「否定的神學」的痕迹。他的否定
的神學將世俗生活的碎片轉化為救贖的旗
幟。

　　班傑明於 1928 年寫的《單行道》
(*One-Way Street*) 可以視為他的最後一部
早期著作。這是一部格言片斷的滙集，曾被
他的好友布洛赫稱為「將哲學超現實主義
化」。只要對這部著作稍作分析就不難看
出，這部著作的主題仍是救贖。在這部著作
中，班傑明提出了「辯證意象」的概念。他
解釋說，「辯證意象」是將過去文化轉化為
當前的革命可能性的中介。這裡，班傑明再
次將歷史共時化。他提出，歷史應視為被
「現時」所橫剖的「星座」，而理型或單子
是星座化歷史的元素。對歷史的批判之所以
被稱為辯證的，主要在於這種批判基於當前
對歷史的斷片的批判性星座化。「作為靜止
點的辯證法」，是生命之流在「現時」的突
然停頓，觀察者、批評家或觀衆被帶到了一
種批判的境遇中。班傑明強調，正是這「現

時」的、完滿的對世俗歷史存在的把握構成
了救贖的可能性。班傑明這樣說道：「生命
的建構在於現時地對事件的把握，而遠不在
於服罪，並且這些事件已幾乎不可能成為這
種服罪的基礎。」（Benjamin, 1979, p.61）

二、後期理論——馬克思主義與神秘主義的結合

《「新馬克思主義」傳記辭典》（*Biographical Dictionary of Neo-Marxism*）一書的編者羅伯特・戈爾曼（Robert A・Gorman），在該書中指出：「儘管班傑明在成為馬克思主義者之前就寫了許多重要著作，但無疑他的大多數著作都與馬克思主義思想密切相關，因為他的馬克思主義原始部分是緊緊地依據他的早期著作而寫的。」（戈爾曼，1990, p.115）

從戈爾曼的這段話中起碼可以看出以下

兩點：其一，班傑明的主要著作基本上是在
後期寫成的；其二，班傑明的後期著作多數
涉及馬克思主義。遺憾的是，戈爾曼沒有進
一步指明，班傑明在後期確實運用馬克思主
義的觀點來思考現代西方社會，特別是現代
西方文藝發展的一些新現象、新問題；但
是，他的這種馬克思主義並不是純粹的，而
是其中時常夾雜著一些神秘成分。他的後期
理論實際上是馬克思主義與神秘主義的混
合，具體地說，是馬克思主義與猶太教神學
的綜合。

　　儘管班傑明的所有後期著作都具有把馬
克思主義與神秘主義融合在一起的色彩，但
在各部著作中馬克思主義與神秘主義的成分
並不相同。〈作者作爲生產者〉、〈機械複
制時代的藝術品〉、〈什麼是史詩戲劇〉、
〈愛德華‧富克斯〉、〈破壞的性格〉等，
馬克思主義色彩甚於神秘主義，而在〈講故
事者〉、〈論波特萊爾的某些母題〉、〈弗
朗茲‧卡夫卡〉、〈瑪克斯‧布羅德的卡夫

卡傳記〉等著作中，顯然作爲他理論深層的
猶太神秘主義和彌賽亞救世說就較爲顯著地
實現出來了。

如前所述，班傑明自20年代末開始認眞
研究馬克思、恩格斯的著作，自覺接受馬克
思主義的影響。他於1934年發表了著名論文
〈作者作爲生產者〉（*The Author as Pro-
ducer*），就是他的最初成果。在這篇論文
中，班傑明以馬克思主義有關社會基本矛盾
運動的思想爲楷模，描述了人類藝術活動的
矛盾運動，從而推出了他有關藝術生產的理
論。

班傑明的藝術生產論的馬克思主義傾向
是十分明顯的。他把藝術看作是一種生產與
消費的辯證運動，並把藝術生產力與藝術生
產關係視爲藝術基本矛盾運動的兩個方面，
是符合馬克思主義的基本精神的。他的藝術
生產論的神秘主義主要表現在把藝術技巧抬
至藝術發展中至高無上、決定一切的地位，
把藝術技巧至上化、神秘化。

　　1936年，班傑明發表了〈什麼是史詩戲劇？〉（*What Is Epic Theater?*）一文，該文承接〈作者作為生產者〉把藝術技巧神秘化、至上化和讓觀眾成為藝術生產的參與者的觀點，劈頭就講，今日戲劇的關鍵不在於劇本而在於舞台。他認為，布萊布特的史詩戲劇打破了傳統的舞台結構，由此產生了新的演員和觀眾的關係。史詩戲劇就是要改變戲劇功能，使舞台成為公眾的演講台，讓觀眾打破「第四堵牆」阻隔，參與到演出中去（Benjamin, 1969, pp.147-154）。

　　在稍後發表的〈愛德華・福克斯：收藏家兼史學家〉（1937）一文中，班傑明更認為藝術作品的功能遠遠超出了作者的意圖。他認為，對於一個以辯證的心態理解藝術作品的人來說，藝術作品的功能遠遠超出了作者的意圖。這些作品與它們以前和以後的歷史都是聯結在一起的；並且正是它們以後的歷史把它們以前的歷史照亮成一個變易中的連續過程。正是交易的歷史決定了藝術作品

與它們的接受者的種種關係並且給予不同歷
史地位的接受者對於藝術作品的參與。因
此，當代人對藝術作品的接受成為藝術作品
在今天給予我們的效果，而「這種效果不僅
依賴於與藝術作品的接觸，並且依賴於與那
個讓作品流傳到我們時代的歷史的接觸」。
因此，對藝術作品的理解，永遠是歷史的。
這裡所說的歷史，與班傑明早期理論中所做
的那樣，被共時化了，成為被「現時」所橫
剖的「星座」，這樣他就進而說道：「只有
在孤立的瞬間才能抓住藝術作品的歷史內
容。」班傑明的這些論述具有接受美學的傾
向，可以說是接受美學的先聲，難怪接受美
學的主要代表人物之一羅伯特・堯斯（R.
Jauss）對其觀點極其欣賞，一再引用。

　　班傑明在這幾年所寫的〈什麼是史詩戲
劇？〉等論文中，最引人注目的還不是上述
這一些，而是對於訊息社會和古典藝術終結
的論述。

　　班傑明作為一個馬克思主義者，明確地

從對社會現實的分析出發去解說藝術現象，具體地說，從人的物質生活方式出發去說明人的藝術活動。他認為，當代社會正處於一個重大的歷史轉變時期，即由手工勞動社會向訊息社會的轉變，這個轉變也使與先前手工勞動社會相對應的以敘事藝術為主的古典藝術走向了終結。對此，班傑明作了詳細的論證。

他認為，社會的重大歷史轉變，具體體現在人的傳播方式的變化上。在工業革命以前的手工勞動社會中，人與人之間的主要傳播方式是敘說，與之對應的就是以敘事性為主的古典藝術。而在現代訊息社會，人與人之間的傳播方式則由敘說變成了訊息，與之對應的則是以機械複製為特點的藝術，如電影、攝影藝術等。訊息的特點是迅速到來的瞬間性，無法對之進行隨後檢驗，而敘說則有一個較長的時間展現過程，在這過程中，能不斷地對之進行隨後檢驗。訊息社會的到來，使「一切取決於時間的時代已一去不復

返,現代人不再去致力於那些耗費時間的東
西」,因而敘事性藝術如傳統式的小說就出
現危機,「導致這一現象的決定性原因便是
訊息的傳播」。相應的是,古典藝術類型如
精細的象牙雕刻等,因要耗費大量時間也衰
微了。相反的是,現代社會訊息傳播的迅捷
催生了與古典藝術全然不同的機械複製藝術
如攝影、電影等。較之於傳統的古典藝術,
這種藝術是全新的藝術。因此,根據這種藝
術樣式的革命,班傑明就乾脆稱現時代為
「藝術的裂變時代」(Gebrochene Kunst-
epochen)。

　　班傑明對古典藝術在現代走向終結的論
述,由於所堅持的是從對社會現象的分析出
發去解說藝術現象,所以貫穿著馬克思主義
的歷史唯物主義原則。這也正是他的古典藝
術終結論的馬克思主義之所在。他的古典藝
術終結論的神秘主義成分,主要體現在其對
現代藝術的說明上。這一點,他對布萊希特
和波特萊爾為代表的現代藝術的分析表現得

一清二楚。

　　班傑明寫於1936年的〈機械複製時代的
藝術品〉（*The Work of Art in The Age
of Mechanical Reproduction*）是其走上馬
克思主義道路以後，亦即其後期最重要的一
部作品。他在該文中提出了著名的機械複製
藝術論，認爲以電影爲代表的現代機械複製
藝術的誕生，使得傳統藝術的「光暈」消失
了，引起了藝術的功能、價值的根本變化。

　　班傑明的機械複製藝術理論，被視爲是
在其所有理論中最具馬克思主義色彩的。確
實，這一理論表現了班傑明鮮明的馬克思主
義的唯物主義態度。例如，他把人類藝術活
動中從有「光暈」藝術向機械複製藝術、從
藝術的崇拜價值向展覽價值的演變，歸因於
時代的變化，這就體現了其唯物主義的立
場。另外，這一理論的「光暈」概念和「崇
拜價值」概念，均與馬克思主義的商品拜物
教理論有關，均受馬克思主義的商品拜物教
理論的啓發而提出來的。但是，即使這一最

具馬克思主義色彩的理論，也帶有一定有神
秘主義的痕迹。「光暈」、展覽價值、崇拜
價值這些概念的提出，除了受馬克思主義的
啓發之外，顯然與受神秘的猶太教的影響有
關。

　　班傑明的理論一涉及到政治領域，一涉
及到操作的層面，就顯得十分激進。這可以
從他於30年代中葉寫的一系列論文中明顯地
看出。屬於這方面的論文有：〈破壞的性
格〉（*The Destructive Character*）、〈暴力
的批判〉（*Critique of Violence*）、〈命運
和性格〉（*Fate and Character*）等。

　　這些論文充分表現出班傑明的思想，有
殘酷的一面。他把意識形態中的革命、暴力
看作是淨化歷史的必要手段。在文化觀念
上，他與原蘇聯詩人馬雅柯夫斯基等人的傾
向極爲相似，主張將古典主義清除掉，認爲
這是對資產階級藝術的根本性的反叛。在
〈破壞的性格〉一文中，他激烈地寫道：
「破壞的性格只有一個口號：讓出空間；只

有一種行動：掃除障礙。他對新鮮的空氣和
廣闊的空間的需求比任何憎惡來得強有
力。」（Benjamin, 1979, p.301）正如舒勒
姆說的那樣，在班傑明的思想裡，破壞性是
啓示錄式的因素，它的力量成爲救贖的一方
面。確實，儘管班傑明本人把這種破壞的激
情視爲是政治革命的一種表現，但它顯然是
一種無政府主義，而且又帶有浪漫主義的色
彩。

　　超現實主義本質上是一種浪漫主義，班
傑明對前衛派文學的迷戀，同他的浪漫主義
精神是分不開的。浪漫主義是班傑明思想的
一個決定性的起點，是其思想的源頭。他早
期曾寫過一篇題爲〈浪漫主義〉（*Romanti-
cism*）的論文。正是在此文中，他呼喚一種
「新浪漫主義」的誕生。他說道，「浪漫主
義對美的願望，浪漫主義對眞理的願望，浪
漫主義對行動的願望」，是「現代文化的不
可逾越的智慧」。走上馬克思主義道路以後
的班傑明，則把浪漫主義的那種否定現實的

熱情和馬克思主義的革命理論冶煉在一起，
這又使他的超現實主義、浪漫主義帶有無政
府主義的成分。在班傑明看來，無政府主義
的目標與彌賽亞的目標是如此一致，而馬克
思主義的歷史唯物主義更是一種「世俗的啓
示」。

　　班傑明曾經有一段時間對現代科學技術
持肯定態度，相信科學技術會拯救人類。但
實際上，這段時間非常短暫。他馬上從相信
肯定性的、創造性的政治實踐轉爲崇尚否定
性的無政府主義。於30年代後期的〈超現實
主義：歐洲知識分子的最後快照〉（*Surrealism: The Last Snapshot of the European Intelligentsia*）一文中，則表明班傑明
已明確要把共產主義與無政府主義結合在一
起。這當然不僅是因爲超現實主義的倡導者
們，如布勒東（Andre　Breton）、阿拉貢
（Louis Aragon）等，當時都是共產黨人，
更重要的是，超現實主義在很大程度上和班
傑明日益濃厚的「激進共產主義」相契合。

　　超現實主義所發展起來的，正是那種無節制的批判和否定的能量。班傑明這樣說道，在未來主義、達達主義、超現實主義等前衛文學中「音象和物象的變化遊戲」正是以其詞語的魔力轉化爲「文學之外的東西：抗議、標語、文獻、恫嚇、僞造物」。這是對現代社會的「偉大的拒絕力量。」 (Benjamin, 1977, p.177-192) 人們只知道馬庫色在60年代提出「大拒絕」的口號，殊不知班傑明早在30年代就要人們對現行社會「大拒絕」了。

　　班傑明還強調，超現實主義的迷狂當然不是蒙昧的痴狂。他這樣說道：「眞正的、創造性的對宗教啓示的超越並不在於麻醉品，它存在於『世俗啓示』之中，這是一種唯物主義的人類學靈感。」布勒東與班傑明一樣，深受猶太神秘主義的影響，但後來轉向佛洛伊德 (Sigmund Freud) 和馬克思主義。班傑明說他形象地體現了「世俗啓示」基本特性的典範。布勒東不但顯示破碎的語

言形式，還呈示出破碎的物象世界。這裡的廢墟，既是美學意義上的，也是社會學意義上的。班傑明這樣說道：「巴爾札克是第一個說到資產階級的廢墟的，但只有超現實主義把它們展示在視感中。」

透過對神秘性的「戲劇性的或狂熱的強調」，超現實主義將日常生活神秘化，同時也將神秘日常化。班傑明認為，超現實主義式的夢想力量正是將日常生活看作寓言，透過對現實的變形的表現獲得「世俗的啟示」。

班傑明的超現實主義理論的宗旨就是將浪漫主義的否定觀同馬克思主義的革命理論冶煉在一起，把超現實主義熔合進「激進共產主義」之中。他把馬克思主義的歷史唯物主義說成是「世俗的啟示」，則是明白無誤地對馬克思主義作神秘主義的解釋。

班傑明在晚年計劃寫一部後來題為〈巴黎，十九世紀的都會〉（*Paris, Capital of the Nineteeth Century*）的著作，可惜，他尚

未將原定的寫作計劃全部完成就自殺了。在
這部著作中，班傑明展開了對現代社會，特
別是對現代社會中的商業文化的尖銳批判。

班傑明在晚年另外寫的兩篇研究波特萊
爾的文章：〈波特萊爾筆下的第二帝國的巴
黎〉和〈論波特萊爾的幾個主題〉（_On
Some Motifs in Baudelaire_），則透過對波
特萊爾詩歌的評論，對現代社會中的文化展
開了激烈的批判。

班傑明差不多同時發表的幾篇評論卡夫
卡的文章，如〈對卡夫卡的幾點反思〉
（_Some Reflections on Kafka_）、〈弗朗
茨‧卡夫卡〉（_Franz Kafka: On The
Works of His Death_）等，以及評論布萊希
特的文章，如〈布萊希特的散型小說〉
（_Brecht's Three-penny Novel_）、〈與布萊
希特交談〉（_Conversations With Brecht_）
等，亦表現了對現代社會的文化的批判精
神。所不同的是，在透過評論布萊希特，特
別是卡夫卡而展開的對現代社會的文化的批

判中，他理論深層中的猶太神秘主義表現得
更爲明鮮。例如，他指出，卡夫卡實際上是
猶太神秘主義傳統的繼承人，應把他的小說
看作是某種救贖的密碼。卡夫卡的作品是由
兩個方面所決定的：其一是「神秘主義的體
驗」，其二是現代城市居民的體驗，這對前
者來說，往往爲波特萊爾所缺少的。但即使
就後者來說，倆人也有一定的差異：如果波
特萊爾感到他成爲巴黎充滿時尙的拱廊裡的
遊蕩者，那麼卡夫卡則在奧匈帝國巨大的官
僚機器的壓制下體驗到受專制制度統治的人
的無能和異化。

　　班傑明把波特萊爾等人的理論說成是
「反諷的烏托邦」理論。其實，他借助於對
波特萊爾等人的「反諷的烏托邦」理論的評
論，建立了自己的「反諷的烏托邦」理論。
他的這一理論把馬克思主義的批判理論，特
別是馬克思主義用於批判資本主義社會的商
品拜物教理論，與猶太神秘主義結合在一
起。

　　班傑明於30年代末寫的另一篇重要論文
〈講故事的人〉（*The Story-teller*），基本
思想是與〈巴黎，十九世紀的都會〉一脈相
承的，即都是對現代社會，特別是對現代社
會中的文化的批判，只是更明顯地表現出了
一種「懷舊感」。

　　班傑明區分了「經驗」（Erfahrung）
與「經歷」（Erlebnis）爲兩種社會樣式以
及與之相適應的兩種文學樣式：傳統故事和
現代小說。班傑明認爲，經驗是前工業社會
的特徵。在前工業社會即傳統社會中，現在
的活動是按照過去傳承下來的手工技藝和傳
統來理解的，經驗意味著對過去和現在採取
整合的觀點。經歷則是我們這個工業時代的
特徵。現代城市生活經常發生片斷的、不連
貫的知覺之間的衝突，經歷意味著經驗的喪
失，意味著個人與社會的分裂，意味著社會
結構的支離破碎。故事和小說就分別是上述
兩種社會條件下的產物。

　　從本質上說，故事是在一個團體範圍內

的經驗的交往，是聯結生活和意義的自然紐帶，故事的那種完整、具體、詳盡的敘說方式是與傳統經驗合拍的。然而，在現代社會，「講故事的藝術已走入窮途末路」。在故事所依賴的團體交往解體之後，以個人閱讀為基礎的小說誕生了。小說與現代都市生活體驗方式的孤獨性是相應一致的。故事的式微當然是經驗在現代生活中貶值的某種後果，因為從本質上看，故事是一個團體範圍內的經驗的交往。由於經驗的失落，意義和生活的紐帶便斷裂了，所謂意義只能從破碎的經歷背後去找，而小說形式反映的正是這種狀況。他說道：「小說的發源地是孤獨的個人，他不再能夠透過給他最重要的關切以實例來表現自己，他自己不接受勸告並且他也不能勸告他人……在豐富的生活中，並且透過對豐富的表現，小說表明了生存的困窘。」班傑明承認，他的觀點和盧卡奇早年的《小說理論》是完全一致的：小說描寫的是人在現代社會中「形而上的無家可歸性」

(Benjamin, 1969, p.99) 。

　　班傑明還提出，在現代社會中，與「經歷」對「經驗」的取代相一致的是，在文學作品中作爲傳統經驗概念的「記憶」的被摧毀。代代相傳的積澱的「記憶」在現代社會裡正變形爲「回憶」：一種把事件的碎片或踪迹在意識中拼合起來的能力。這種「經驗」、「內容的整一」的喪失不僅是波特萊爾抒情詩歌中的主題，也在普魯斯特的作品中發揮著重要作用。班傑明以一種深刻的同情領悟了普魯斯特藝術創作的完整意義。班傑明認爲，普魯斯特正確地看到了傳統經驗的「非自覺記憶」與「自覺記憶」的完整統一被分裂。「非自覺記憶」是一種自由聯想的能力，而非明確地受制於對實際的社會利益的反應，它以純個人的聯想來應對特殊事件。在機械工業時代，意識透過爲理性服務的「自覺的回憶」來對個體貯存的「經驗」加以清點，以便有效地抵抗外界刺激。可是，在緩衝刺激的同時，意識已越來越不中用，

以致越來越成為敵意的幫凶了。因而「自覺
的回憶」不能把現代社會中孤獨的個體與他
的經驗世界聯繫起來。在這樣的情況下，普
魯斯特試圖把握「非自覺記憶」，以重建個
體的自我形象。普魯斯特的《追憶似水年
華》表現的就是這一主題，用記憶的持久性
功能來協調它在現代社會處於回憶控制下的
普遍破碎化。他用藝術在破碎的現實生活中
懷念那個已逝去的、和諧的、感應的真實存
在。班傑明指出，這種把過去的記憶敘述給
讀者的方式，顯示了普魯斯特要在當代保持
一個講故事者傳統的悲壯努力。

　　班傑明在這裡抨擊經歷、小說、回憶，
推崇經驗、故事、記憶，一方面說明他與現
代社會的勢不兩立，另一方面表現了他對過
去的緬懷。有的人因此而把班傑明的理論歸
結為「懷舊感」一類。這與他在〈機械複製
時代的藝術品〉中表露的對「光暈」的消失
的積極、樂觀的態度形成了鮮明的對照。班
傑明對現代文明的估價陷入了一種自相矛盾

的境地。

　　班傑明批判現代文明使人性異化，當然
是馬克思主義的觀點，他的那種對現代工業
社會下人性異化的深刻憂鬱，是一種馬克思
主義者的情感。但他在批判現代的同時緬懷
過去則是非馬克思主義的了。許多班傑明的
研究者都認為他的〈講故事的人〉一文是最
典型地反映了馬克思主義與猶太神秘主義的
結合，是很有見地的。

　　班傑明寫於1940年的〈歷史哲學論片〉
（*Theses on the Philosophy of History*），
是其生前最後一部作品。

　　他在這篇論文中引用了奧地利猶太作家
卡爾・克勞斯（Karl Kraus）的一句格言：
「起源就是目標」（Origin is the goal）。
這句話不僅可以看作是他思想的基礎內涵，
也可以視為他一生思想的發展形式。

　　「起源就是目標」，充分表明他的歷史
觀是反歷史主義的。確實，從這篇論文的基
本內容來看，它所闡述的是一種反歷史主義

的歷史觀。

　　班傑明把歷史發展的線性過程看作是「同質的、空洞的時間」，而與之相對的是「彌賽亞時間」，它是從作為「歷史時間消失的照相機」的革命記憶力量產生出來的「充溢現時的時間」。

　　前面已作過介紹，班傑明熱衷於把歷史共時化。在這裡，他依然如此。不難發現班傑明的許多概念，如「星座」、「單子」、「辯證意象」、「姿態」、「震驚體驗」等，都蘊含了某種共時性的要素。正是他的這種對共時性的嗜好，使他把過去看作是一種在現時的一閃中被把握的形象，這種在今天「危險的瞬間」所喚起的回憶不是歷史主義所謂的「過去的『永恒』形象」，而是「歷史唯物主義所提供的對過去的唯一的體驗」。班傑明認為，這種對歷史延續的爆破正是革命階級在他們的行動瞬間中意識到的。於是，這既是「與被壓制的過去作鬥爭的革命契機」，同時也是「彌賽亞對歷史事

件的終止的符象」。所以，只有這種革命的
姿態，這種彌賽亞對歷史時間的打破，才是
被拯救的人類獲得完滿的過去的唯一途徑。
(Benjamin, 1969, pp.259-261)

在〈歷史哲學斷片〉中，除了包含有反
歷史主義以外，還具有反和諧主義的成分。
他認為，對於歷史唯物主義者來說，「他所
考察的文化寶藏毫無例外地具有一種他不能
不帶恐懼地思索的本源」。正是在這樣的思
想指導下，班傑明領悟到了文明史的辯證
法：「一項文明的文獻無不同時也是一項野
蠻的文獻。」（ibid., pp.256-257）現代主義
藝術也是用一種野蠻的方式，用打破歷史的
延續的語言暴力來對抗異化現實的。這種不
和諧的形式，在班傑明看來，就是政治化。
對此，他在〈機械複製時代的藝術品〉的結
尾處講得十分明白：「人類的自我異化已到
了這樣一種程度，它把其自身的毀滅體驗為
第一等級的審美愉悅。這就是法西斯主義給
美學帶來的政治態勢。共產主義則將以使藝

術政治化來相對抗。」（ibid., p.242）

　　班傑明的〈歷史哲學斷片〉中所闡述的
反歷史主義與反和諧主義，體現了班傑明將
猶太神學與馬克思主義的政治哲學的結合。
儘管在這篇論文中，班傑明幾乎完全是使用
馬克思主義的語言加以論述的，但猶太神秘
主義的痕跡到處可見。這是他生前最後一部
作品，透過這部作品不難看出，他又回到了
思想的起點；他更有意識地力圖把猶太教神
學和馬克思主義綜合在一起。

第二章
「寓言式批評」理論

班傑明寫於早期的《德國悲劇的起源》
(*Der Ursprung des Deutschen Trauer-spiels*) 是其一生中唯一的一部論著。該書藉由評論德國巴洛克時期的「悲哀戲劇」（即悲劇），開創了他的「寓言式的批評」，並在此基礎上提出了寓言是現代主義的表達方式的著名論斷。

一、「寓言式批評」的含義

班傑明認為，這裡所評論的巴洛克時期的「悲劇」（Trauerspiel），與一般意義上的「悲劇」（Tragödie）截然有別。在他看來，古典悲劇是以神話為基礎的，它表現的是英雄犧牲的儀式。而巴洛克的悲劇則是植根於歷史之中，是人的悲慘處境的展示，它是世俗的、塵世的、肉體的。這裡沒有英雄，只有暴君和烈士，它用一種表情的、誇張的

形式讓觀眾參與其中，而不是在其外觀賞。

「寓言」 (Allegorie) 則是《德國悲劇的起源》一書的中心觀念。這裡班傑明所謂的寓言顯然和我們通常所說的以道德教訓為隱義的故事有根本區別。班傑明認為，在德國巴洛克悲哀戲劇中，寓言是體現了一種救贖功能的東西，它在舞台上顯示的是廢墟、屍體、死亡的形象。總之，在巴洛克悲劇中，寓言是廢墟的寓言。這是17世紀反改革時期的德國社會裡高度風格化的戲劇，在這樣的戲劇中，只有對一切塵世存在的悲慘、世俗性和無意義的徹底確信才有可能透視出一種從廢墟中升起的生命通向拯救的王國的遠景。從這個意義上說，死亡的途徑是攀上自然生命巔峰的必經之路。他這樣說道：

死亡不是懲罰而是清償，是一種將有罪的生命歸順於自然生命法則的表現。 (Benjamin, 1977, p.131)

《德國悲劇的起源》透過「寓言式的批評」體現了班傑明的理論思考，這種思考成

爲他日後思想的基礎。他說道：

　　那種寓言式的批評世界的方法，正是對
作爲世界之苦難的歷史所作的世俗的解釋，
它的重要性僅僅在於世界衰微的各個時期。
（ibid., p.166）

　　《德國悲劇的起源》動筆的年代是第一
次世界大戰期間的1916年，班傑明察覺到了
17世紀巴洛克戲劇同18世紀古典戲劇的對
立，它作爲對災難、零散性、不連貫性的時
代的表現與20世紀是類似的。換言之，從表面
上看，他抨擊的是巴洛克戲劇表現的17世紀
的世界，而實際上他批評的是20世紀世界的
現狀。思想王國的寓言，就是事實王國裡的
廢墟。班傑明對德國17世紀悲劇的寓言式的
考察，實際上就是對本世紀所出現的戰爭災
難、廢墟世界、零散破碎和衰竭死亡的細緻
感受和深刻批判。

　　悲劇是巴洛克時代社會現實的「寓
言」。這種巴洛克戲劇把歷史事件看作是一
種陰謀的腐敗活動。那一時期的統治者擺出

一付基督教殉難者的姿態，而與他對峙的無
數叛逆者中也沒有一絲令人信服的真正的革
命氣息。這是一切由於物的過度所導致的心
靈的憂鬱與精神的衰敗的時代的寓言表徵。
而班傑明在20世紀20年代專寫17世紀的巴洛
克悲劇，其寓意也顯而易見，即從17世紀的悲
劇中看到了與20世紀藝術的某種相似性，進
而看到了兩個時代的相似性。17世紀「三十
年戰爭」與20世紀一次大戰後的廢墟、破
碎、災難與痛苦，是一樣的。

　　班傑明在這部著作中，力圖把歷史與現
實統一起來，而不是孤立地抽象地把藝術作
品形而上化。他的「寓言式批評」觀在這部
著作的序言中作了充分的闡述。他說：「理
型之於對象正如星座之於繁星」。（Ben-
jamin, 1977, p.34）把現象星座化，就是把
歷史共時化，使之統一到歷史的解釋主體上
來。他的「星座」的比喻有兩個涵義：首
先，我們看到的所有星光都是當時的視覺感
受。雖然實際上是千萬光年遠的星星在不同

時間的遠古發出的；其次，星座間的星星的
聯繫不是它們本有的，只是觀察者所賦予
的，只對觀察者有意義。這裡，我們不難看
出，班傑明很早就已持有這種結構，即反歷
史主義的觀點。在班傑明看來，歷史的星座
實際上就是歷史事實的元素已被結構化的理
型的星座，它抹去了具體的時間，成為處於
共時的語境中可理解的形式。

　　班傑明所說的理型，無疑是柏拉圖
（Plato）哲學意義上的理論，即是一種高於
經驗事實的真理世界。他說：「理型是一個
單子——簡單地說，每個理念包含著世界的
形成。」（ibid., p.48）理型既然是世界的形
象，它本身當然就顯出現象世界或藝術作品
中，等待人們用結構化的、啟示性的符咒的
招魂。

二、「寓言式批評」的原則

　　班傑明在這部著作闡述了「寓言式批評」的基本原則，它們是：

　　其一，班傑明透過對巴洛克戲劇「寓言式批評」，提出了與盧卡奇古典主義「整體性」原則相對立的現代主義原則——「殘破性」。他說，要看到感性的、健美的血肉之軀，在當今社會中的不自由、不完整和殘破性，但這正是盧卡奇的古典主義的整體性所要拒絕承認的，而這些又恰恰被巴洛克時期的寓言以前所未有的重音強調著。由此可見，班傑明的「寓言」觀念不是抽象的、一般的，更不是侷限於修辭學或文體學範疇，而是有著具體的社會、歷史內涵的獨特美學範疇。可見班傑明把「寓言」與現代社會及其藝術的殘破性緊密聯繫起來，而和古典主

義追求藝術的完滿性、整一性對抗。因此，不應把班傑明的「寓言式批評」僅僅看作利用寓言（修辭學）形式的批評，而應透過這種形式把握其富有現代意蘊的內涵。

其二，班傑明的「寓言」範疇是與傳統（古典）藝術的「象徵」範疇相對立的。在班傑明看來，傳統的「象徵」範疇觀念是基於理性主義的認識論與歷史觀的，即象徵與被象徵間的關係，由於被世界作為物質與精神關係的契合關係所決定，總是呈現為完滿的統一與契合，從而導致藝術作品乃至歷史進程的「有機整體性」；「整體性」是「象徵之美」的核心標誌。「寓言」則相反，它基於直覺觀照，總是與對象之間呈現不一致，導致寓意的多重性與隨意替換性，整體性被徹底消解，成為支離破碎的、內涵與外延都無法確定的現象片斷，古典的象徵美亦被消解，甚至以美的靈魂的古典藝術也成了問題，而面臨著危機。班傑明這樣說道，巴洛克戲劇在寓言直覺領域中的圖象是碎片和

廢墟，其象徵之美已不知不覺地消逝，整體
性的虛假之光也熄滅了，文藝復興時代風靡
一時的藝術成了可疑的藝術，這是始料未及
的。班傑明的這段話有兩點值得特別注意：
一是象徵更多地與理性的思索、安排相關，
而寓言則屬於非理性的「直覺領域」；其二
是象徵往往趨向於意義的單一性，象徵圖象
與被象徵圖象之間的關係比較明確、穩定，
而寓言則相反，往往趨向於多義性，與對象
間的關係是多義的、不確定的，可以替換的。
班傑明說，每一個人、每一種事物和每一種
關係都可以任何其它方式來表達。這種可能
性道出了塵世間偶然無常的和必然的判斷：
可能性表明了這樣一個世界，在其中事物並
不如此嚴格地依賴於具體細節。

　　其三，班傑明的「寓言式批評」原則，
是以憂鬱的精神氛圍為核心、賦予已喪失意
義的對象以意義的活動。班傑明說：「比喻
變得陳舊而不再流行，是因為使人產生震驚
是生命力的表徵，陳舊的比喻沒有生命力，

如果在憂鬱的目光注視下的對象曾是深含寓
意的，那麼，也許變得陳舊的隱喻就使對象
中的生命悄然流逝，對象僅僅成為一個毫無
新意的僵死之物；它只能把自己放置在寓言
家面前，把自己毫無保留地交給他。換句話
說，現在對對象來說，已毫無能力昭示出價
值的意義，它只能接受寓言家願意借給它的
意義。寓言家把意義灌輸給它，他自己則沉
入其中，寓居在裡面：這一切必須從本體論
意義上而不是心理學意義上來理解。在他手
中，所討論的事物變成了他物，說著別的事
物，這對於他成為打開一個隱蔽的知識王國
的鑰匙，而他則把它譽為自己的紋章。這便
是包含在作為筆迹的寓言本質中的事。」上
面這一大段話是班傑明的原話，雖然十分費
解，但內容非常豐富。這段話起碼包含以下
多層意思：

　　1.陳舊的比喻喪失了令人震驚的內在生
命力，其對象也就陷於僵死而喪失意義與價
值，它本身已無法產生和昭示意義；

2.這時，要恢復對象的生命與活力就要靠寓言家，寓言家賦予對象以意義，他自己則寓居於其中；

3.寓言家這種賦予對象以意義的活動須以憂鬱的精神為核心，對象只有藉由憂鬱的籠罩，方有可能獲得意義；

4.這種以憂鬱心態賦予對象以意義的活動就是班傑明心中的「寓言」，而作為寓言，它指著對象，說的則是別的事，即以他物說一物（對象）；

5.這樣，一方面對象獲得了新的生命與意義，另一方面透過對象發現了「隱蔽的知識王國的鑰匙」；

6.寓言是寓言家的「紋章」與標記，他創造「寓言」，並透過「寓言」表明他是寓言家；

7. 寓言的「本質」是一種「筆迹」（Script），即寓言家的「筆迹」，它應是寓言家主體心迹的流露；

8.班傑明特別指出，對這一切應「從本

體論意義上而不是心理學意義上來理解」，
這就是說，對於寓言與寓言家應從其社會存
在論角度加以考察，應探討進入現代社會，
何以寓言原則會取代象徵原則而居於支配地
位。這實際上是班傑明為自己的「寓言式批
評」原則提供班傑明式的現實根據。

三、寓言──藝術在現時代
的表達方式

　　班傑明在《德國悲劇的起源》中透過對
「寓言式批評」的論述，實際上從藝術本體
的角度，探討了一個重要的美學問題：藝術
在現時代可能的存在方式，亦即現代主義藝
術的表達方式。他認為寓言可以充當現代主
義藝術的表達方式，寓言是藝術在現時代可
能存在的方式。

　　如前所述，班傑明在這部著作中集中研
究了德國17世紀巴洛克時期的悲劇，或者說

傷感神秘劇的寓言風格。他認為，這種寓言風格與18世紀歌德（Goethe, Johann Wolfgang von）的古典主義的象徵風格是不同的。在他看來，這兩種不同的風格適應了不同的歷史環境。象徵所表現的是一個生機勃勃的明白曉暢的世界。象徵表達主體與客體的完全一致，形式與內容的協調統一，藝術的外觀指向一個理想的境界。與此形成鮮明的對照，寓言則是社會衰敗、理想失落的言說，它因而也成了社會沒落時期藝術的言說方式。在事實領域是廢墟的地方，在思維領域也只能是寓言，即只能把寓言作為藝術的存在方式。

他進一步提出，巴洛克時期的藝術家之所以都成了寓言家有其必然性。這主要在於，他們所面臨的是一個混亂不堪、殘缺不全的社會。這是一個廢墟的社會，廢墟的世界。巴洛克時期的藝術家在這種情況下，不可能用認同現實，與現實同步前行的象徵去表現，而只有選擇寓言。這是一種表達廢墟

的寓言。

那麼，在20世紀的今天，應該選擇什麼樣的藝術風格，以什麼作為藝術的存在方式呢？是選擇17世紀的那種寓言風格並以此作為藝術的存在方式，還是選擇18世紀的那種象徵風格並以此作為藝術的表達方式呢？

在班傑明看來，其答案是不言而喻的。因為當今的社會在許多方面與17世紀的衰頹景象類似，所以「寓言是我們這個時代最有意義的思想形式」，寓言是現代社會藝術的可能存在形式。寓言從文體學上說，是一種風格，而從藝術的存在方式上說，它則是一種對充滿災難和威脅的世界的現實表達形式。在寓言中，不是客體對象賦予藝術以意義，它的意義有待於主體的給予。寓言正是現代社會事物與意義、人與其真實本質相分離的現實處境的表現方式。

班傑明在《德國悲劇的起源》中，一方面是對巴洛克時期的悲劇的評述，對這一時期的「寓言式批評」的評述，另一方面則是

借助於這種評述，探索當代社會的藝術的新
特點，即論證適合現代社會的藝術方式只能
是寓言。

寓言被班傑明視為現代最理想的藝術表
達方式，而且班傑明事實上在當代也找到了
寓言的形式和風格。

首先，他在布萊希特的史詩劇中看到了
寓言的形式。他認為，史詩劇的中心概念是
震驚，而這種震驚根本不是認識論上的震
驚，而是失去了自我的人們的驚恐和畏懼。
他說，史詩劇的藝術，更多的是要以人們的
驚愕替代共鳴。用公式化的話來說，就是：
觀眾不應該與主人公發生共鳴，而是學會對
於主人公的活動和環境表示驚愕。史詩劇的
陌生化效果，拉開了舞台情境與現實生活的
距離，使戲劇變得難以理解，但也富有更多
的意義。班傑明強調，布萊希特的史詩劇正
是對巴洛克時期戲劇遺產的繼承。他說，這
是一條重要的、但又是標誌不明顯的道路，
中世紀和巴洛克時期的戲劇遺產正是在這條

小路上傳到我們手中，今天這條小路，不管它是多麼雜亂、荒涼，已經又在布萊希特的戲劇中出現了。班傑明正是從現代社會非人性的異化狀況出發，尋找到巴洛克時代藝術的寓言形式，作爲現代藝術的表達方式。他發現布萊希特的史詩劇的陌生化效果具有寓言的特徵。班傑明極其讚賞布萊希特的如下格言：

不要從舊的好東西著手，而要從新的壞東西著手。 (Walter Benjamin, 'Conversation with Brecht', in *Aesthetics and Politics*, London. 1977, p.100)

班傑明認爲，布萊希特從這一格言出發，必然要用寓言作爲其作品的表達方式，而且也只有寓言才能表達他的這種憤世嫉俗的情感。

其次，他在卡夫卡的作品中，也感受到了這種寓言的形式。他認爲，卡夫卡對於他所生存的世界很不理解。「而這個他所不理解的姿態，恰恰構成了比喩中的灰暗不明之

處。卡夫卡的作品正是從這種姿態中產生的。」他說：

> 正是卡夫卡在文學中，作了了不起的嘗試：即把文學作品變為一種學說，並使作為比喻的文學作品重新贏得那種他認為是唯一適合於它的經久性和樸實性的特點。 (Benjamin, 1969, p.129)

卡夫卡的作品是現代人生存處境的絕望的寓言。《審判》 (*The Trial*) 中，籠罩著絕望的陰影，「這種審判對被告說來，常常是毫無希望的，即使當存在被宣告無罪的希望時，也是毫無希望的。」卡夫卡作品中活動於人群中的信使，是引人注目的。他說道：

> 從這些信使的行為中所看到的溫和可愛的和無拘無束的東西，就是令人感到壓抑地展示的整個創造物的世界的法律。沒有一個創造物有自己固定的位置、明確的和不可變換的輪廓；沒有一個創造物不是處於盛衰沉浮之中；沒有一個創造物不可以與自己的敵

手易位；沒有一個創造物不是精疲力竭的，
然而仍然處於一個漫長的過程的開端。
(Benjamin, 1969, p.117)

班傑明認為，從這裡，人們可以看到，
他的小說表現的是一個沼澤世界，這樣的現
代社會並不比原始時代進步。他無非是提醒
人們注意，不能忘記人間的不幸。卡夫卡的
作品是陰鬱的。陰鬱是一種心理意識的狀態
和氛圍。它包含著對世界的不可確知的神秘
主義觀念的悲觀主義情緒，而這也是班傑明
所認為的寓言的一個原則。

波特萊爾是班傑明一生最喜愛也是研究
最多的一個作家。在他看來，波特萊爾的詩
歌的一個重要特徵也就是其寓言性。他說
道：

寓言是波特萊爾的天才，憂鬱是他天才
的營養源泉。在波特萊爾那裡，巴黎第一次
成了抒情詩的題材。他的詩不是地方民謠；
這位寓言詩人以異化了的人的目光凝視著巴
黎城。他的生活方式必然依然給大城市人們

與日俱增的貧窮灑上一抹撫慰的光彩。遊手
好閒者依然站在大城市的邊緣，猶如站在資
產階級隊伍的邊緣一樣。但是兩者都還沒有
壓倒他。他在兩者中間都不感到自在。他在
人群中尋找自己的避難所。 (Benjamin,
1979, p.156)

　　班傑明指出，資本主義的生產方式使大
批勞動人民流離失所，成爲街頭流浪者。這
些人的生存處境就是這個社會人們的基本生
活狀況。波特萊爾的可貴之處，就在於他沒
有和壓制人們的權貴同流合污，而從街頭的
流浪者身上，寫出當代社會的寓言。

　　至於班傑明是如何透過對以波特萊爾爲
代表的現代抒情詩的評析，展開其「寓言式
批評」的理論的，在本書最後一章將作詳細
的介紹，這裡只消指出班傑明把波特萊爾的
作品亦視爲是一種寓言的表述方式，並亦把
此作爲當代藝術的一種最理想的表達方式這
一點，也就足夠了。

　　班傑明在《德國悲劇的起源》中所提出

的「寓言式批評」理論（包括認定寓言是藝
術在現代可能的存在方式），在當時並沒有
得到人們的理解和認可，以致他憑此著作向
法蘭克福大學謀求教職時遭到失敗。當時連
該大學文學院院長弗蘭茨·舒爾茨和美學家
漢斯·考尼留斯都讀不懂它，無法對之作出
評價。這一理論一直到30年代才趨於成熟並
爲人所理解和接受，但圍繞著這一理論的爭
論從來也沒有停止過。

第三章
藝術生產理論

　　當代西方馬克思主義美學的一個重要貢獻就是的提出了「藝術生產理論」。伊戈頓（Terry Eagleton）曾就這一理論的建立發表過這樣的見解：

　　藝術可以如恩格斯所說，是與經濟基礎關係最為「間接」的社會生產，但是從另一意義上也是經濟基礎的一部份，它像別的東西一樣，是一種經濟方面的實踐，一類商品的生產。批評家，即使是馬克思主義的批評家，很容易忘記這個事實，因為文學是處理人類意識的，這就會誘使我們這些文學研究者侷限於這個領域之內。有一些「西方馬克思主義」美學家能夠理解，文學作為一種生產形式的特徵，與文學的本質有著非常密切的聯繫，而「德國新馬克思主義批判家」瓦爾特‧班傑明實質上就持有這種觀點。

　　伊戈頓在這裡不僅揭示了「藝術生產理論」的意義，而且提出了班傑明就持有這種觀點。其實，班傑明不是一般的「持有」，更是這一理論的最早提出者和系統闡述者。

　　班傑明於1934年在巴黎一個共產主義的
前沿組織法西斯研究所作了一場〈作者作為
生產者〉（*The Author as Producer*）的演
講。正是在這一著名講演中，他提出了一個
從馬克思主義來認識藝術的新思路，即提出
了「藝術生產理論」。

一、藝術創作就是生產

　　班傑明在〈作者作為生產者〉一文中提
出了這麼一個問題：

　　正如我們所知，唯物主義批評一旦對一
部作品進行分析，就習慣於要問這部作品對
時代的社會生產關係抱何種態度。這是一個
重要問題，也是一個難於回答的問題。對這
個問題所作的回答，經常會引起誤解。……
我建議各位先提出另外一個問題，即在我問
一部作品對於時代的生產關係抱何種態度之

前，我想問這部作品是如何處於這種生產關係之中的？（Benjamin, 1979, p.222）

班傑明在這裡講得非常明確，涉及文藝作品與生產關係的關係，不應如通常那樣，只是追問此作品對生產關係抱什麼態度，而是應弄清楚這部作品是如何與生產關係發生關係的，即應弄清楚是如何處於這種生產關係之中的。在他看來，這才是問題關鍵之所在。

班傑明認為，藝術創作過程與物質生產過程無異，因為藝術創作是與物質生產有共同規律的一種特殊的生產活動和過程，即它們同樣由生產與消費、生產者、產品與消費者等要素構成，同樣受到生產力與生產關係的矛盾運動的制約。他由此得出的一個基本結論是：藝術是人類的一種實踐活動，藝術家的創造活動也是一種生產。他強調，在藝術生產過程中，藝術家就是生產者，藝術品就是商品或產品，讀者觀眾就是消費者，藝術創作就是生產，藝術欣賞就是消費。而藝

術創作的「技術」（Technik）即技巧，代
表著一定的藝術發展水平；與物質生產中的
科學技術是生產力一樣，藝術技巧就構成了
藝術生產力。而藝術生產者與消費者之間的
關係即藝術家與欣賞者間的關係，則構成了
藝術生產關係。他根據馬克思主義關於生產
力與生產關係矛盾運動的原理，進一步提
出，在人類藝術活動中，藝術生產關係一般
地取決於藝術生產力即「技巧」；而決定人
類藝術活動特點和性質的就是藝術生產力與
藝術生產關係的矛盾運動；當藝術生產關係
與藝術生產力發生矛盾，阻礙生產力發展
時，就會產生藝術上的革命，或者打破舊的
藝術生產關係，或者產生新的藝術生產力即
新的藝術技巧。

　　班傑明對於藝術家的創作與生產關係的
關係問題，提出了兩個基本論點：其一是藝
術家的創作，會受到時代經濟生產力和生產
關係的影響和制約；其二是藝術創作本身也
有生產力和生產關係的問題。他認為，對於

前者，人們可能容易理解，但對於後者，卻
常被人所忽視，包括一些號稱是馬克思主義
者的人，而這恰恰是問題的關鍵之所在。人
們常說作家總是處在一定時代的生產關係之
中，但大多只是在前者的意義上來理解這句
話，而實際上更重要的應是從後者的角度加
以解釋。唯其如此，才算得其要領。他說道：

　　這一問題直接涉及到作品在它所處的時
代的文學生產關係中的功能，換句話說，它
直接涉及與作品的文學技巧的關係。 (Ben-
jamin, 1979, p.222)

二、藝術生產的技巧決定一切

　　班傑明在這裡獨特地把藝術技巧作爲藝
術生產力的代表。由此出發，他特別強調藝
術技巧在藝術上的作用，強調在藝術生產力
和藝術生產關係的矛盾運動中占支配地位的

是藝術生產力，即藝術技巧。藝術生產的技
巧就是藝術的關鍵之所在，藝術生產的技巧
決定了藝術的性質和特點，甚至可以說是決
定一切的。

具體地說，他認為藝術技巧有以下三個
方面的作用：

至於技巧這一概念，我則把它定義為：
它使文藝作品直接地能為社會的分析所把
握，從而能為唯物主義的分析所把握。
(Benjamin, 1979, p.222)

班傑明的意思是，由於藝術技巧的存
在，就可以對藝術作品進行社會的、唯物主
義的分析。他指出，按照唯物主義的原則，
社會關係由生產關係所決定，而生產關係最
終取決於生產力，所以，對文學作品的評價，
也就決定於「它的時代生產的社會關係」，
對某一文藝作品究竟是持肯定態度還是持否
定態度，不只是看其政治傾向肯定與否，即
不只是看其「對其時代的生產關係持何態
度」，而主要看其對生產力（技巧）採取何

種態度。當評價一部作品時，他認為不應像
傳統的馬克思主義那樣，只是追問：這部作
品對其時代的生產關係持何種態度？而寧可
問：該作品在其時代生產關係中的地位如
何？這一問題直接涉及該作品在其時代的文
學的生產關係內所具有的功能。換句話說，
它直接涉及該作品的文學技巧。這樣，評價
文學作品關鍵要看「作品的文學技巧」是否
先進。

其二，藝術技巧可以消除形式與內容即
政治傾向的對立。同樣先看一看他的原話是
怎樣說的：

技巧概念也展開了這樣一個辯證的觀
點，由此出發，形式和內容的無益對立就得
到了克服。此外，技巧概念也包含有正確界
定傾向與質量關係的說明。而且，只要一部
作品正確的政治傾向一旦包括了其文學質
量，那麼，這種文學傾向就能存在於文學技
巧的某種進步或倒退之中。（Benjamin,
1979, p.222-223）

　　對於班傑明來說，政治傾向不在於作品
的教化內容，正確的政治傾向必然包含著它
的文學內質即藝術技巧。文學作品的政治傾
向即所謂內容，並不在技巧即所謂形式之
外。他提出「文學傾向」的新概念來取代政
治傾向概念。他說，「文學傾向包括在文學
技術的進步和退化中」。在他看來，由於這
一新概念的提出，「形式和內容的無謂的對
立便被超越了」，換言之，作品的革命內容
不再表現於它的本文意義內，而是表現於合
乎時代的表現技巧上。他說道：

　　對於作為生產者的作者來說，技巧的進
步是他政治進步的基礎，換言之，只能透過
超越生產過程中的專門化（按資產階級的觀
點，正是這種專門化構成其秩序），人們才
能使這種生產在政治上有益；由專門化強加
的種種障礙必須靠種種生產力聯合起來加以
突破。（Benjamin, 1979, p.230）

　　其三，藝術技巧推動藝術的不斷革新和
進步。班傑明認為，由於藝術技巧是決定藝

術生產發展的藝術生產力，這樣便可以撇開
文藝作品的內容、思想、意義，而單純從技
巧的先進與否來評判作品。這樣他自然可以
進一步得出結論，只要不斷革新藝術技巧，
就可以不斷推動藝術的進步。從而他也高度
評價注重藝術技巧、形式革新的現代主義藝
術。他對布萊希特的戲劇、卡夫卡的小說、
達達主義與超現實主義的前衛派運動以及愛
森斯坦的蒙太奇電影報以熱烈的掌聲。這顯
然同盧卡奇對左翼作家的政治傾向性要求迥
然有別。他要求革命的藝術家不斷革新藝術
創作技巧，推動藝術生產力的發展，進而推
動整個藝術事業和整個人類事業的進步。革
命的藝術家不應當毫無批判地接受藝術生產
的現成力量，而應當加以發展，使其革命化。
革命的藝術家應當充分利用報紙、電影、無
線電、照相術、音樂唱片等新的藝術生產技
巧，改造舊的藝術生產方式，改變傳統的藝
術感知方式。因此，真正的革命藝術家不能
只關心藝術目的，也要關心藝術生產工具，

關心怎樣得心應手地重建藝術生產形式。

三、現代主義藝術技巧意義
重大

　　班傑明從推崇藝術生產力即創作的藝術
技巧出發，進一步分析了注重藝術技巧、形
式革新的現代主義藝術，展開了他對現代主
義藝術意義的獨特分析。

　　他說道：

　　要從非常廣闊的視野，依據我們當今的
技巧條件，來重新思考有關詩的形式或者體
裁的觀念。有一些表現形式構成了當代文學
資源的出發點。我們這樣做的目的，就在於
掌握這些表現形式。小說並不是自古以來就
有的，悲劇也不是從來就有的，哪部史詩巨
帙也同樣不是從來就有的，將來也未必一定
會有。……我們處在一個文學形式發生劇烈
變化的過程中，要分析這些變化，要看到這

些變化之意義。 (Benjamin, 1979, p.224)

班傑明在這裡要求人們以「非常廣闊的視野」來觀察現代主義藝術的表現技巧，充分認識其意義。他認爲，現代主義採用寓言的藝術方式來表達小資產階級的惶惑和孤獨，是對傳統藝術手段的反叛，意義重大。他並不像阿多諾那樣，只是勾畫出一條現代主義必然代替現實主義的藝術線性發展道路，而是強調要對這種必然性作出深入分析。在他看來，這種必然性來自於現代主義藝術採用新穎的表現技巧。他把藝術生產在當代發展的希望寄託在現代主義的表現技巧上。

他認爲，現代社會已經形成了電影、無線電廣播、照相、音樂唱片等藝術生產的新機器，即已經形成了系統的現代主義藝術的表現技巧，革命的藝術家如果拒絕採用這些新的技巧，必然使這些東西成爲少數人的專利，甚至讓其爲法西斯主義服務。

在現代主義文藝中，他特別讚賞布萊希

特的史詩劇。他認為，布萊希特的史詩劇就
是用新的觀念對舊的藝術生產機器進行革命
改造的範例。他說：

　　史詩劇作家用戲劇創作活動來對照戲劇
的總體藝術作品。他以新的藝術方式運用戲
劇的偉大而古老的可能性來揭示人物。處在
他的嘗試中心的是人。是今天的人；也就是
一個被還原的人，被冷冰冰地置於一個冷冰
冰的環境中的人。……由此看來，史詩劇的
手段比傳統戲劇更為簡樸；其目的亦一樣。
　(Benjamin, 1979, p.235)

　　在班傑明看來，布萊希特史詩劇的意義
在於，它用對藝術手法的改革表明，革命的
藝術家應當具有改造舊有的藝術生產機器的
意識，把注意力集中到對藝術技巧的改造上
來。

　　班傑明並沒有停留在對布萊希特的史詩
劇的創作技巧作一般性的肯定上，而是對此
作了深入的分析：

　　其一，班傑明說明構成這種史詩劇基本

原則是中斷的原則 (the principle of inter-
ruption)。他指出，史詩劇的本意是從行為
舉止的最小的因素構思：布萊希特之所以把
他的戲劇稱作史詩劇是因為它以中斷情節為
基本原則。他說：

　　史詩劇——以中斷的原則——吸取了那
種你們近幾年從電影、廣播、新聞和照相中
熟悉了的手法。……史詩劇不是表現情況，
而更多是發現情況，而這種發現情況是借助
於中斷過程進行的。　(ibid., pp.234-235)

　　班傑明所說的中斷的原則也就是間隔的
原則，中斷情節也就是間隔情節。他認為中
斷過程具有一種組織作用，「它使情節在過
程中停止，並以此迫使聽眾對劇中事件，演
員對他所表現的角色表示態度。」中斷情節
之所以具有這樣的作用和效果，是因為史詩
劇「在試驗安排的意義上處理現實的因
素」，以「史詩劇劇作家的眼光」來看待習
以為常的生活，將事件處理為陌生的、令人
驚異的，「劇情不是接近觀眾，而是與觀眾

離得更遠」。「透過震驚」，觀眾把劇情當作眞實的情況，而不像自然主義戲劇那樣觀眾以一種滿不在乎的消極心情接受眞實。

其二，班傑明指出這種史詩透過中斷情節「成功地改變了舞台與觀眾之間、劇本與表演之間、導演和演員之間的作用關係」。在史詩劇中，演員駕御角色，表演劇中人物，他旣是演員又是劇中人物，與劇中人物保持距離，而不致融化在角色之中。就觀眾和演員的關係說，觀眾保持獨立的欣賞和評判藝術的立場，他不是聽任演員擺布的附屬品，而是參與戲劇的創造者，演員、角色和觀眾三者彼此相互依存又彼此區隔，這就是新型的作用關係。

其三，史詩劇以觀眾自己的判斷代替移情作用。傳統戲劇極力創造一種幻覺，以引起觀眾的共鳴和移情作用。班傑明指出，中斷情節「不斷地在觀眾中玩出著一種錯覺」；這種錯覺是對觀眾產生移情作用的基礎，對於史詩劇來說，是不適用的。中斷情

節引起觀眾的震驚，這種震驚，逼使觀眾對
劇中的人物、事件進行理智的思考。「透過
思考去疏遠那些情況，觀眾沉浸在那些狀況
裡，而不以滿足觀眾的情感為目的，哪怕是
激動的感情。」也就是說，這種史詩劇的作
用是要透過震驚引起觀眾對劇情的進一步理
解，而不是透過幻覺引起觀眾感情上的共
鳴。班傑明進一步提出，類似布萊希特這樣
的當代藝術家，其注重藝術技巧的成果，不
僅在於發展和提高了藝術表達的水平和能
力，更在於造就了藝術家與群眾的新的社會
關係。他指出：

　　史詩劇在任何情況下既是為表演者，又
是為觀眾考慮的。教育劇由於不採用道具，
從而使觀眾與演員，演員與觀眾的地位的轉
換變得簡單可行，這就形成了教育劇的特殊
性。每一個觀眾都有可能成為同台演出者。
(Benjamin, 1969, p.152)

　　班傑明認為，這是一個使群眾真正能夠
參與和享用藝術的途徑。史詩劇的經驗表

明，讀者或觀眾絕不是藝術產品的被動接受
者，而是藝術生產的主動參與者，應像布萊
希特那樣，將藝術消費者轉化爲藝術生產
者，將讀者或觀眾轉化爲藝術生產的合作
者。

四、藝術的革命性來自於藝術技巧

　　班傑明的藝術生產理論也探討了藝術與
政治的關係，並就此提出了藝術的革命性來
自於藝術技巧的獨特觀點。

　　他強調，判斷一個藝術家、一件藝術作
品是不是進步的、革命的，不是看其政治傾
向如何，而主要是視其採用什麼樣的表現手
法。他明確地說：

　　作家如果僅僅是從思想上，而不是作爲
生產者同無產階級站在一起，無論他的政治
傾向看起來是如何革命，也會起著反對革命

的作用。 (Benjamin, 1979, p.226)

　　按照班傑明的觀點，一個藝術家、作家即使在主觀上非常革命，但只要他拒絕採用新的藝術技巧，那在客觀上就是一個反對革命的人。他強調的是，藝術家爲了實施和體現自己的政治傾向，就必須變革藝術的生產工具，即藝術的表現技巧。他繼續說道：

　　最正確的傾向若不從持此見解的那些人身上製造出些有用的東西來，依然毫無用處。最正確的傾向若不做出要求別人遵守的示範姿勢，也是錯誤的。……決定性的是生產的示範性質，即能夠把其他生產者首先引向生產，其次給他們提供一部改造好的機器。而且這部機器越是把更多的人引向生產，就是說能夠把讀者或觀衆造成共同行動的人，這部機器就越優良。這樣一個示範我們已經有了，這就是布萊希特的史詩劇。(ibid., p.233)

　　在班傑明看來，布萊希特無疑在政治上代表了「最正確的傾向」，但布萊希特之所

以成了一個著名的革命作家，主要原因倒不在於他在政治上代表了「最正確的傾向」，而主要在於，他做出了「要求別人遵守的示範姿勢」，爲人們提供了「一部改造好的機器」，用直接了當的語言表述就是：主要在於布萊希特貢獻出了運用新的藝術技巧的史詩劇。布萊希特對傳統戲劇藝術進行了改革，把現代社會出現的電影、無線電廣播的面向大衆的傳播功能，吸收到戲劇中去了。傳統戲劇的主要手法是發展情節，而史詩劇則是發現和描述狀態，爲此而採取的情節中斷的方法，就來自於電影的蒙太奇手法。他說，用當前電影和無線電廣播的發展水平來衡量，史詩劇也是跟得上時代的。

班傑明在這裡實際上向人們提供了一個用以判斷藝術作品、藝術家進步與否、革命與否的標準，這就是：是否致力於改變藝術表現手法，是否採用新的藝術技巧。班傑明由此出發甚至提出，進步的藝術家、作家可以「介入」資產階級的藝術製作機構，只要

能在這一機構內用新的藝術技巧進行創作。
他說，「資產階級的製作和出版機構能夠吸
收甚至宣傳驚人數量的革命題目，而不會嚴
重地影響其自身或它所從屬的階級的利
益」。他的意思是，資產階級的藝術製作和
出版機構並不在意藝術技巧，並不在意這種
新型的藝術技巧所蘊含的革命性。既然如
此，那進步的作家、藝術家就應「介入」到
這種機構中去，「利用製作機構，因而為了
社會主義的利益將之從統治階級手中奪取過
來」。他明確說，雖然僅「介入」是不夠的，
但「它是必要的」。他爭辯說，「介入」的
藝術家必須從統治階級手中奪取新工具從而
實現工具的進步潛能。

　　顯然，班傑明所提出的這一用以判斷藝
術作品的標準，帶有明顯的「技術決定論」
的傾向。為此，他遭到了許多人的批評。批
評者們集中於他關於藝術的技巧的政治效果
的分析。有個叫博恩斯（Burns）的就這樣
評論說：

　　班傑明將技術條件從其經濟與政治基礎
中抽象出來的傾向，就他關於它們對藝術影
響的分析來說，包含著兩種危險。首先，沖
淡了藝術作為一種商品的經濟地位並且沒有
足夠地強調資本主義制度同化和利用機械
的、大規模的複製技術以服務於自己利益的
程度。……無論如何，班傑明崇拜技術的第
二種危險是這樣的：他對工具、技術與形式
的強調潛在地瓦解了媒介與訊息、形式與內
容、藝術與政治之間的關係。（王魯湘等，
1987, pp.238-239)

　　班傑明把布萊希特奉為運用新型技巧藝
術從而成為進步作家的楷模，但布萊希特本
人卻對此也並非完全贊同。據班傑明日記的
記載：1934年7月3日，在布萊希特的病房
裡，班傑明與布萊希特就〈作者作為生產
者〉一文進行了長談。布萊希特認為，班傑
明在文章中提出的理論——文學中技術進步
的獲得最終會改變藝術形式的功能（從而也
會改變智力生產方式的功能），因此這種進

步的獲得是衡量文學作品革命功能的標準
——只適用於一種類型的藝術家，即上流資
產階級作家（布萊希特把自己也包括在
內）。布萊希特說：

　　確實存在著與無產階級的利益休戚相關
的一個基點：正是在這個基點上他們才能發
展自己的生產方式，因為在這個基點上他們
與無產階級取得了一致性，也是在這同一個
基點上他們被無產階級化了——完全如此。
這個基點就是：作為生產者。他們在這唯一
的基點上的徹底的無產階級化確定了他們在
任何方面與無產階級休戚與共。（參見
Walter　Benjamin,　'Conversation　with
Brecht', 載　*Aesthetics　and　Politics*, p.36）

　　儘管布萊希特實際上也同意班傑明的觀
點，即把作家成為「生產者」，運用新型的
創作技巧作為「與無產階級取得一致性」的
「基點」，但是，無產階級並沒有無保留地
完全認同班傑明的觀點，他對這一觀點作了
一定的限制，即認為這只適用於一部分人，

而並不是對所有人全適用。從班傑明的日記來看，班傑明當即也沒有對布萊希特提出反駁，而只是無奈。

關於藝術與政治的相互關係問題，班傑明在稍後的〈機械複製時代的藝術品〉中作了更詳盡的論述，在那裡，系統地提出了「藝術政治學」。

第四章
機械複製藝術理論

班傑明在寫作〈作者作為生產者〉一文後不久，又寫成了〈機械複製時代的藝術品〉（*The Work of Art in The Age of Mechanical Reproduction*），這篇論文，特別是他在這篇論文中提出的「機械複製藝術理論」奠定了他在西方文藝理論界的地位。

一、傳統藝術「光暈」之喪失

班傑明認為，一切藝術品本來都是可以複製的。對藝術品的複製，由三種人進行：學生在工藝實踐中對大師作品進行複製；大師為了傳播作品而複製；另外有人為了追求利潤而複製。後兩種複製都與接受宣傳和付出金錢的讀者、觀眾有關。

他進而指出，隨著現代科學技術的進步，自上世紀末始，人類社會進入了一個機械複製的時代，文化也相應地成了「技術複

製文化」。他這樣說道：

> 技術複製已達到了這樣一個水準，它不
> 僅能複製一切傳世的藝術作品並由此對公眾
> 施加影響，而且還在藝術的製作領域為自己
> 爭取了一塊地盤。這就產生了電影這樣的新
> 的藝術形式。 (Benjamin, 1969, pp.219-
> 220)

　　就這樣，班傑明從文化──藝術和生產
力──技術手段的關係入手，確立了技術複
製文化概念，並用全面的機械複製作為現代
資本主義社會文化藝術的特徵。

　　班傑明認為，技術複製文化的首要象徵
是喪失了傳統文化的「光暈」，而「光暈」
的喪失則意味著改變了以往使藝術遠離人民
群眾，成為少數人天地的局面。他說道：

> 即使是藝術作品最完美的複製，也會缺
> 少一種成分：它的現時現地性，它在其偶然
> 問世的地點之獨一無二的存在。藝術作品的
> 這種獨一無二的存在，決定了它的歷史。在
> 它存在的全部時間裡，它都是歷史的主旋

律。……人們可以把已被排除掉的成分納入
「光暈」。這是一個有明顯特徵的進程,其
影響範圍是在藝術領域之外。 (ibid., pp.
220-221)

「光暈」(aura) 又譯作「韻味」、
「光環」和「靈氣」。他把「光暈」的概念
同距離感、崇拜價值、本真性、自律等概念
聯繫在一起。他解釋「光暈」說:我們把
「光暈」定義爲一種「一定距離之外的獨一
無二的現象」,這種獨一無二的現象「只不
過表現出了在時空知覺力的範疇之中的藝術
品崇拜價值的公式化」。班傑明所謂的「光
暈」是類似於馬克思所說的商品拜物教一類
的東西。這種「光暈」被班傑明視爲傳統藝
術的特點。他強調,「光暈」是非全面複製
的時代,即十九世紀以前的時代藝術品的基
本審美標誌,它來源於藝術品的非複製性。
傳統文化、藝術的「光暈」之所以喪失,是
因爲機械複製導致了傳統的崩潰。複製技術
製造了許許多多的複製品,用衆多的摹本代

替獨一無二的藝術精品。於是，藝術品不再
是收藏家手中的獨一無二的占有物了，同時
它作爲某種偶像的崇拜價值也隨之衰弱。它
還使得複製品在觀衆或聽衆自己的特殊環境
裡欣賞。他認爲，一旦技術複製使眞品與摹
品的區分不再有效（比如在同一幅複製攝影
作品洗印出來的一疊相片面前，你無法說出
哪張是原本哪張是複本），本眞性的判別標
準也就不再適用，「藝術的全部功能便顛倒
過來了，它不再建立在禮儀的基礎上，而開
始建立在另一種實踐——政治的基礎上
了」。

　　班傑明在這裡不僅把傳統的有「光暈」
的藝術與當代的機械複製技術尖銳地對立了
起來，而且提出了這種對立主要在於「獨一
無二性」和「複製性」的對立。他指出，傳
統的古典藝術反對複製與仿造（贋品），強
調「藝術品的現時現地性」，即它的獨一無
二性。唯有這種獨一無二性構成了藝術品的
歷史。這就涉及藝術品的「眞實性」問題

（原作與複製品），「原作的現時現地性組成了它的眞實性」，並在與複製品相較下「獲得了它的全部權威性」，這是一種傳統的藝術觀念和價值觀念。

與此相反，機械複製的藝術品不具有這種獨一無二性，人們能用技術手段對之進行大量複製，而且在機械複製的藝術品中，原作區分不出哪件是原作、哪件是複製品。在機械複製的藝術品中，原作不具有不可取代的獨一無二性。他說：

機械複製的藝術品越來越廣泛地成了對為可複製而設計之藝術品的複製，例如，人們可以用一張照相底片複製任意數量的相片，而要鑑別其中哪張是「眞品」則是毫無意義的。（Benjamin, 1969, p.224）

班傑明認為，機械複製藝術的出現，對傳統藝術帶來的結果，不僅僅在於使其「喪失了光暈」，失去了獨一無二性，更在於導致了「傳統藝術的大崩潰」。班傑明是這樣說的：

在藝術品的機械複製時代，凋謝的東西就是藝術品的光暈……，複製技術把所複製的東西從傳統領域中解脫了出來，由於它複製了許許多多的複製品，因而，它就用眾多的複製物取代了獨一無二的存在；由於它使複製品能為接受者在其自身的環境中去加以欣賞，因而，它就賦予了所複製對象以現實的活力。這兩方面的進程導致了傳統的大崩潰。　(ibid., p.230)

班傑明區分「有光暈藝術」即傳統藝術與機械複製藝術，就是為了指明這樣一個歷史事實。他進一步指出，導致機械複製藝術取代「有光暈藝術」的根源在於，現代人「透過占有一個對象的酷似物、摹本或占有它的複製品來占有該對象的願望與日俱增」。

關鍵在於，班傑明對這種由機械複製藝術取代「有光暈藝術」而導致的「傳統大崩潰」抱什麼態度？顯然，班傑明是懷著讚賞的態度去談論機械複製藝術取代「有光暈藝

術」的，因為在班傑明看來，機械複製藝術
更符合現代人的要求。他曾就機械複製藝術
的優點說過：「技術複製能把原作的摹本帶
到原作本身無法達到的地方。」班傑明對機
械複製藝術的肯定態度，在對電影這門新興
藝術的研究中表現得最為充分。由於在下面
我們將就班傑明有關電影的論說作專門的介
紹，這裡就不再贅述了。

二、以展覽價值為主

　　班傑明強調，傳統「光暈」藝術是崇拜
價值（the cult value）為主的藝術，機械複
製藝術是展覽價值（the exhibition val-
ue）為重點的藝術。傳統藝術之所以以崇拜
價值為主，是因為它建立在儀式的基礎上。
他說道：

　　傳統藝術的一體化表現在祭儀之中。我

們知道，最早的藝術作品是起源於一種儀式
——起初是魔法儀式，爾後是宗教儀式。與其
「光暈」有關的藝術品的存在，從來就不能
完全與其儀式的功能分開，這一點是很有意
思的。換言之，「真確的」藝術作品的舉世
無雙的價值基礎，是儀式，是它原始的使用
價值之所在。　(Benjamin, 1969, p.224-225)

　　機械複製技術第一次把藝術從對儀式的
依附中解放出來，當機械複製技術把藝術與
它的崇拜根基分離開來，它崇拜性的外貌便
永遠消失了。隨著各種藝術實踐從儀式的依
附中解放出來，它們的產品獲得了日益增多
的展覽機會，五花八門的技術手段使藝術作
品越來越適合於展覽。在當今複製時代的藝
術作品中，絕對強調的是作品的展覽價值，
展覽價值開始全面取代崇拜價值，藝術作品
的展覽價值使作品具有一種全新的功能。還
是看看他的原話：

　　隨著對藝術作品進行複製的各種方法，
便如此巨大地產生了藝術品的可展示性，以

致在藝術品兩極中的量變，像在原始時代一樣會轉變成基本性的質變，就像原始時代的藝術作品透過其對崇拜價值的絕對推崇首先成了一種巫術工具一樣（人們以後才在某種程度上把這個工具視為藝術品）。現在，藝術作品透過其對展覽價值的絕對推崇而成為一種具有全新功能的創造物，在這種全新功能中，我們意識到了這些創造物的存在，這是一種藝術創造物，它作為人們以後能視之為附帶物的東西而呈現出來。現在的照相攝影以及後來的電影提供了達到上述認識的最出色的途徑，這一點是確實無疑的。（ibid., p.225）

班傑明在這裡從「有光暈的藝術」與機械複製藝術的對立出發，又論述了崇拜價值和展覽價值的對立。這是藝術自身內部的兩個矛盾方面。他認為，人類藝術活動從「有光暈藝術」向機械複製藝術的發展，是由藝術內部兩個矛盾方面的運動所致。在「有光暈藝術」中，藝術的崇拜價值占主導地位，

這種藝術建立在崇拜功能和禮儀功能上，它
創造了一個與社會生活相離異的世界；在機
械複製的藝術作品中，藝術的展覽價值占主
導地位，這種藝術脫離了崇拜和禮儀功能，
而用「塵世的美」所具有的世俗方式去表
達，這在波特萊爾那裡得到了鮮明的體現。

　　班傑明所說的藝術崇拜價值就是藝術光
暈的體現，它的主要特點就是若即若離，感
覺如此貼近，但實際上又不可接近。他說：

　　把光暈定義為「一定距離之外，但感覺
上如此貼近之物的獨一無二的顯現」，這是
從時空感知的角度對藝術品崇拜價值的描
述。遠與近是一組對立範疇，本質上遠的東
西就是不可接近的，不可接近性實際上就形
成了崇拜形象的一種主要性質。崇拜形象的
實質就是「保持一定距離但在感覺上又如此
貼近」，一個人可以從他的題材中達到這種
貼近，但這種貼近並沒有消除它在表面上保
持的距離。 (ibid., p.243)

　　在班傑明看來，藝術的展覽價值就是消

除這種若即若離之距離感的東西，就是為人所直接把握和深入的東西。在這裡，班傑明把崇拜價值與展覽價值之間的對立，又歸結為「若即若離」、「不可接近性」與「能直接把握和深入」之間的區別。

班傑明指出，藝術以崇拜價值為主轉化為以展覽為主，經歷了一個漫長的過程。「藝術創造發端於為崇拜服務的創造物，在其中，重要的不是它被觀照著，而是它存在著」。這種藝術的存在方式不能完全與其禮儀功能分開。古典藝術作品所具有的獨一無二的價值根植於禮儀之中，由此獲得其最初的使用價值。隨著社會和藝術的發展，隨著單個藝術活動從禮儀這個母腹中的解放，其產品便獲得了展覽的機會。藝術為人們觀照、欣賞的展覽功能逐漸形成和獨立，與崇拜價值相抗衡。由於生產和複製技術的不斷提高，藝術品的可展覽性越來越強。「這是一種藝術的創造物，它的存在被人們意識到只是作為附帶物而表現出來」。這就是說，

藝術品的接受者主要不是關心其可崇拜性的
實際存在，這已退居為一種附帶價值了，它
的「全新」處在於它作為「藝術」為接受者
所觀照欣賞，即其展覽價值上升到主導地
位。當藝術的展覽價值在藝術中占主導地位
時，這就標誌著一種具有全新功能的藝術出
現，即機械複製的藝術。這種具有全新功能
的創造物就是可機械複製的藝術作品，例如
照相攝影。所以班傑明說：「在照相攝影
中，展覽價值開始整個地抑制了崇拜價
值。」在他看來，照相攝影是以展覽價值取
代崇拜價值的典型。

　　班傑明對藝術崇拜價值和展覽價值的描
述，是對「有光暈的藝術」和機械複製藝術
的進一步解釋，它更詳盡地從藝術內部矛盾
運動角度，說明了從「有光暈藝術」向機械
複製藝術轉化的內在機制。與對機械複製藝
術消除了傳統藝術的光暈持肯定態度相一
致，他對以崇拜價值占主導地位變為以展覽
價值占主導地位也舉雙手歡迎。

三、向消遣性接受方式轉變

　　班傑明認為與傳統的「有光暈的藝術」
和機械複製藝術相適應，不但存在著崇拜價
值和展覽價值，而且存有著兩種對作品的接
受方式。他說道：

　　對藝術作品的接受是有不同側重方面
的，在這些不同側重中，有兩種尤為明顯：
一種側重於藝術品的崇拜價值，另一種側重
於藝術品的展覽價值。(Benjamin, 1969, p.
224)

　　他所說的這兩種不同的接受方式就是：
專注凝神的方式和娛樂消遣的方式。他引證
黑格爾 (Hegel, Georg Wilhelm Frie-
drich) 《歷史哲學》和《美學》中有關
「早期對這些畫像的凝視需要有一種虔
誠」，「我們會由此出發充滿神往地推崇藝

術作品並對之頂禮膜拜」等論述，引伸出對
藝術崇拜價值的重視在接受中表現爲「凝神
專注」。其特點有：其一是虔誠的態度；其
二是較多以個人方式出現；其三是沉入於作
品及其聯想中，如「面對畫布，觀賞者就沉
浸於他的聯想之中」。按照他的解釋，在這
種接受方式中，接受者藉由凝視和沉思，完
全被作品所吸引。接受者完全深入作品中。
他對作品的反應是消極的。這種接受是以個
人的方式實現的。這樣的接受方式，對於機
械複製時代的藝術作品變得不適用了。例
如，電影的畫面剛被觀看者的眼睛抓住就已
經變成了另一個畫面，它不能爲觀看者抓
獲，因此凝視和沉思的方式對於電影的接受
是不適用的。藝術的機械複製改變了大衆對
藝術的反應。大衆對於消遣的追求促使專注
凝神的方式向消遣式的接受方式轉變。

　　對於這一種側重於藝術品的展覽價值的
消遣性的接受方式，班傑明則說道：

　　藝術品的消遣方式和凝神專注方式是兩

種對立的態度。面對藝術作品而凝神專注的
人深入到了該作品中……，而進行消遣的大
眾則與此相反地超然於藝術品，沉浸在自我
中。　(Benjamin, 1969, p.225)

　　班傑明認為，消遣性方式的特點主要
有：其一是較為隨和；其二是較多以集體方
式實現；其三是無須深入作品，也無須聯
想，如最早「對建築藝術的接受就是以消遣
方式進行並透過集體方式實現的」，它無需
有聯想過程存在，而是霎那間完成的。與凝
神專注方式形成鮮明的對比，這種消遣性方
式不是透過凝視和沉思，而是藉由視、觸覺
和習慣的混合把作品吸收進來。藝術作品的
接受者要超越作品，深入自我，他對作品的
反應態度是積極的。這種消遣性的接受方式
正在藝術的所有領域變得日益引人注目。如
果說以前僅限制於對建築藝術持這種消遣性
接受方式，那麼如今已擴及到藝術的所有領
域。其中，電影可被視為在消遣狀態中的接
受的「真正的活動方式」。班傑明認為：

藝術的機械複製改變了大眾對藝術的反
應，對一幅畢加索繪畫的消極態度變成了對
一部卓別林電影的積極態度。這種積極反應
透過視覺、情緒上的享樂與內行傾向的直接
而親密的混合，最為典型地表現出來。
(Benjamin, 1969, p.234)

他還說道：

面對電影銀幕的觀賞者不會沉浸於他的
聯想，觀賞者很難對電影畫面進行思索，當
他意欲進行這種思索時，銀幕畫面就已經變
掉了。 (ibid., p.225)

班傑明在這裡以電影為例，說明人類對
藝術品的接受方式由凝神專注性接受向消遣
性接受的轉變。他非常自信地對藝術接受的
發展趨勢作出了如下基本概括：

藝術接受的歷史演變就是從如上所述的
藝術接受的第一種方式向第二種方式的演
變。 (ibid., p.245)

當然，班傑明對這種演變，即由消遣性
接受方式取代凝神專注性接受方式，持讚賞

態度。這也是與他對機械複製藝術取代「有
光暈藝術」、展覽價值取代崇拜價值的態度
相吻合的。

四、走向「後審美藝術」

　　班傑明在對機械複製藝術的考察中，除
了用「有光暈的藝術」和機械複製藝術、藝
術的崇拜價值和展覽價值、藝術的凝神專注
性接受方式與消遣性接受方式的轉化，來說
明現代藝術的演變外，還從審美的角度對此
進行了描述。

　　他提出，與上述所有這些變化相一致
的，還有美的藝術（Asthetische Kunst）向
後審美的藝術（nach-Asthetische Kunst）
的轉化。

　　所謂美的藝術，在班傑明看來，主要指
本身具有審美屬性與價值（功能）的藝術，

它具有自主性的外觀；而所謂後審美的藝
術，在班傑明那裡，則本身不具有這種直接
的審美屬性，它的審美屬性是間接而來的，
亦即後人加上去的。它當然不具獨立自主性
的外觀。他認為，建築藝術就是後審美藝術
的典範，這是因為「建築物以雙重方式被接
受，透過使用和對它的感知。」建築物本身
最初並不是為了審美而被創造出來的，它的
審美屬性是後來由人加上去的。

　　班傑明進一步提出，人類藝術中從「有
光暈藝術」向機械複製藝術的轉變，也就是
從美的藝術向後審美藝術的轉變。他認為，
在前機械複製時代，人類的所有藝術活動都
是一種美的藝術。隨著訊息社會的出現，機
械複製時代的到來，美的藝術就走到了盡
頭。攝影藝術的出現，給人們帶來了受人歡
迎的可複製的畫像，而正是在這些可複製的
畫像中，形成了一種後審美藝術。當然，電
影同樣是一種後審美藝術。這後審美藝術
「由於失去了崇拜的基礎，因而，它的自主

性外觀也就消失了」；這就是說，它的存在不再是自主的，而是依附在其它價值上。機械複製的藝術品其存在就依附在展覽價值上。

在這裡，班傑明實際上已用美的藝術向後審美的藝術的轉變，概括了當代藝術發展的總趨勢。這一轉變可以把上述三個方面的轉變（即「有光暈藝術」向機械複製藝術、崇拜價值向展覽價值、凝神專注性接受方式向消遣性接受方式的轉變）都包容於其中。

五、機械複製藝術的典型
——電影

在論說上述各個方面的轉變時，班傑明都把電影作為典型。在他看來，機械複製藝術實際上主要是電影藝術。他的〈機械複製時代的藝術品〉無疑主要是對電影的評論。

在班傑明所處的年代，電影還是一門新

崛起的藝術，班傑明對這門新型的藝術大加
讚賞，推崇備至。在他看來，電影起碼有以
下幾個方面的特點值得人們厚愛：

　　其一，電影藝術能展現「視覺潛意
識」。

　　班傑明指出，電影藝術透過它所特有的
技術手段，豐富人們的視覺世界，展現人們
日常視覺沒有察覺的東西，而這是其它任何
藝術樣式都無法相比的。他說道：

　　電影攝影機借助一些輔助手段，例如透
過下降和提升，透過分割和孤立處理，透過
對過程的延長和收縮，透過放大和縮小，便
能達到那些肉眼察覺不到的運動。我們只有
透過攝影機才能了解到視覺潛意識，就像透
過心理分析了解到了本能潛意識一樣。
(Benjamin, 1969, p.237)

　　「視覺潛意識」(unconscious optics)
是班傑明對佛洛伊德 (Freud, Sigmund)
「本能潛意識」概念的模仿。就像佛洛伊德
所說的心理分析展現了「本能潛意識」一

樣，電影藝術展現了「視覺潛意識」。班傑
明這樣說道：

電影的特徵不僅在於，人如何面對攝影
機表演，而且還在於，人如何借助攝影機表
現了客觀世界。功效心理學使我們明瞭對機
器能力的檢驗，而心理分析則從另一角度說
明了機器的能力。實際上電影以一種可由佛
洛伊德理論來解釋的方法，豐富了我們的觀
照世界。（ibid., p.235）

在班傑明看來，電影透過它固有的技術
手段所展現的日常視覺未察覺的東西，實際
上是一種異於既存現實的東西，它使現實世
界中尚未出現的東西達到了超前顯現。他
說：

電影攝影展開了空間，而慢鏡頭動作則
展開了運動。放大很少是單純地對我們原本
看不清事物的說明，勿寧說，放大使材料的
新構造完滿地達到了超前顯現。慢鏡頭動作
很少是使只是熟悉的運動達到超前顯現，而
且在這種熟悉的運動中，還揭示了完全未知

的運動。……顯而易見，這是一個異樣的世界，它不同於眼前事物那樣地在攝影機前展現。這個異樣首先源於，在人們有意識地編織的空間中，出現了潛意識地編織的空間。

(Benjamin, 1969, p.236)

顯而易見，在班傑明看來，電影藝術所具有的這個展現視覺潛意識，展現異樣世界獨特意義，是其它任何藝術樣式都無法比擬的。

其二，電影藝術能展示現實中非機械的東西。

班傑明又指出，電影藝術較之於其它藝術樣式的獨特意義還表現在，透過它的技術手段，即藉由對現實的分割和組合，展示了現實中非機械的方面，而藝術對現實中非機械方面的展示又是現代人所要求的。他說：

電影對現實的表現，在現代人看來，就是無與倫比地富有意義的表現，因為，這種表現正是透過其最強烈的機械手段，實現了現實中並非機械的方面，現代人就要求藝術

品展現現實中的這種非機械的方面。（ibid.,
p.234）

當然，其它藝術樣式透過對現實的藝術
加工，也能展示現實中那些非機械的、富有
意味的方面，但是在班傑明看來，在對現實
非機械方面展示的程度和效果上沒有一種藝
術樣式能夠與電影相媲美，因此，這一點無
疑構成了電影藝術的獨特意義。他這樣說
道：

……在攝影棚中，攝影機這樣深深地闖
入到了事實中，以致其純粹的擺脫攝影機那
陌生性的方面，成了某個獨特程序的產物，
即用某個特製攝影機進行拍攝，並用另一種
相同的攝影對之進行重新組合的產物。在
此，現實的那些非機械的方面就成了現實中
最富有藝術意味的方面，而對直接現實的觀
照就成了技術王國中的一朵藍色之花。
（ibid., p.233）

其三，電影藝術能導致藝術革命。

班傑明基於對電影藝術獨特意義的認

識，甚至稱電影的出現是人類藝術活動中的
一次革命。在他看來，全部的關鍵在於，在
電影誕生之前，照相攝影雖然早已存在，但
是在照相攝影中，科學價值太濃，而藝術價
值則不足。班傑明認爲，電影藝術的出現便
富有意義地首次使兩者結合起來。他說：

　　……電影所展示的成就具有更大的可分
析性這一點是以一個更高的可抽離性爲條件
的，這個可抽離性的主要意義在於，它具有
著促進藝術和科學相互滲透的傾向，實際
上，從某個特定情景中完滿地──例如身體
上的一塊肌肉──抽離出的行爲態度很難再
能說明，它更強烈地隸屬於什麼，是隸屬於
它的藝術價值，還是隸屬於它的科學價值。
電影的革命功能之一就是，使照相攝影的藝
術價值和科學價值合爲一體，而在以前，兩
者都是彼此分離的。　(ibid., p.236)

　　班傑明認爲，電影藝術的革命性除了在
於能使藝術價值與科學價值統一起來以外，
還在於能爲人們提供一個「遊戲空間」，而

這對熱望「在廢墟間進行冒險旅行」的人們
來說，是多麼的必要。請看他下述富有激情
的論述：

透過根據其脚本的攝製，透過對我們所
熟悉道具中隱匿節的強調，透過對客體絕對
主宰的乏味環境的探索，電影一方面增加了
對主宰我們生活之強制設施的洞察，另一方
面給我們提供了一個巨大的、料想不到的遊
戲空間！我們的小酒店和都市街道，我們的
辦公室和配好家俱的臥室，我們的鐵路車站
和工廠企業，在我們看來都是令人生厭的。
電影深入到了這個世界中，並用十分之一秒
的甘油炸藥炸毀了這個牢籠般的世界，以致
我們現在深入到了其四處散落的廢墟間進行
冒險旅行。 (ibid., p.236)

班傑明為了使人們進一步認清電影藝術
所蘊藏的進步潛能，還透過將電影與戲劇和
繪畫藝術相比較，揭示電影的獨特意義。

班傑明認為，電影不同於戲劇的全部特
點就在於：戲劇演員的表演是直接面向觀眾

的，而電影演員則面對一些機械進行表演。
而電影與繪畫的主要區別在於：其一，畫家
對所表現對象保持著一段距離，他不是深入
到該對象中去表現它的各個細部，而只是表
現該對象的完整面貌，即表現它的整體。但
是，電影攝影師則深入到了所表現對象中，
他把對象分解成各個諸多部分，然後再按照
心目中的原則把它們重新組合在一起；其
二，電影展現的畫面由於深入到了所表現物
的各個細部，因而就要比繪畫所展現的畫面
細微和精確得多，而且，電影由於將對象打
碎，對之進行了重新組合，因而，它就不像
繪畫那樣只展現單一的視點，它放到諸多不
同的觀點中加以理解；其三，電影與繪畫的
不同之處還表現在，繪畫所提供的是個人觀
賞的對象，而電影則是被某個群體中的人一
起觀賞的。

　　班傑明的電影理論是最早出現的對大眾
文化和大眾傳播媒介的重要理論探討之一。
他對電影藝術過高的評價和對電影文化過度

的樂觀態度，曾遭到了不少人的批評。例如，
班傑明讚賞電影的一個重要方面是說「光
暈」在電影傳播中（包括對演員、導演的導
演崇拜）消失了。他的密友阿多諾就對此提
出不同看法。阿多諾指出，「光暈」在電影
傳播中不是消失了，相反的是更集中了。班
傑明理想化了的電影及其觀眾，至少迄今沒
有出現過，電影總是和商品及商品拜物教聯
繫在一起，班傑明在這方面的教訓在於他把
電影這門當時的新興藝術理想化了，脫離實
際地把電影看作某種虛無主義傾向的前衛派
的政治工具。阿多諾的批評儘管尖銳過火了
些，但卻是擊中要害的。

六、把藝術政治化

　　上述在談到班傑明對電影藝術特徵的論
述時，已涉及到其關於藝術、審美與政治，

特別與革命政治關係的理論，即已涉及到其
藝術政治學。這裡，讓我們對他這一方面的
理論繼續加以闡述。

　　班傑明指出，以電影藝術為代表的機械
複製藝術是一種藝術革命的力量，它粉碎了
凝結在「光暈」之中的商品拜物教的異化意
識，也打破了剝削階級壟斷藝術的一統天
下。電影等新藝術對「光暈」的掃蕩，也就
是藝術的解放。他說：

　　藝術作品的可複製性在世界歷史上第一
次把藝術品從它對禮儀的寄生中解放了出
來。(Benjamin, 1969, p.224)

　　由於對藝術品的可複製方法的多樣化，
藝術就有更多的接受者，它就使藝術改變了
其崇拜價值，而突出了展覽價值。他說：

　　當人在照相攝影中消失之時，展覽價值
就首次超過了崇拜價值。阿特蓋 (Atget) 的
獨特意義就於展現了這個過程，……照相攝
製從阿特蓋開始成為歷史進程中的一些見
證，這樣就使攝影有了潛在的政治意義。

(ibid, p.226)

班傑明認為，隨著時代的發展，「光暈」在藝術中的消失是無可奈何的。他是這樣來描述「光暈」消失後的人的感受：

在一個夏日的午後，一邊休憩著一邊凝視地平線上的一座連綿不斷的山脈或一根在休憩者身上投下綠蔭的樹枝，那就是這座山脈或這根樹枝的「光暈」在散發，借助這種描述就能使人容易理解「光暈」在當代衰竭的社會條件。「光暈」的衰竭來自於兩種情形，它們都與當代生活中大眾意義的增大有關，即現代大眾具有著要使物在空間上和人性上更易「接近」的強烈願望，就他們具有著接受每件實物的複製品以克服其獨一無二性的強烈傾向一樣。 (ibid., pp.222-223)

那麼，「光暈」消失了給人們帶來了什麼呢？班傑明說，這個時代是一個大規模工業化的不適於人居住的令人眼花撩亂的時代。喧嘩的城市，轟鳴的機器，擁擠的人群，五光十色的櫥窗，使人的理性和感覺不能協

調一致，代替「光暈」的就是「震驚」。在
大工業的機器面前，人類面臨著選擇，或者
是小心翼翼地聽從於機械的擺佈，順從資本
主義的秩序，或者是無能爲力、毫無防範地
陷入「震驚」（Schocker fahrung）。

　　那又如何擺脫這種「震驚」呢？

　　班傑明強調，只有運用現代機械複製的
技術的藝術，才能有效地克服「震驚」。攝
影機以其對世界的精確展示，具有科學價
值，它把以往感知外物過程中未被察覺而潛
伏著的東西剝離了出來，電影運用攝影機在
視覺世界裡深化了統覺，它所展示的世界具
有更大的可分析性，因而人們能夠透過電影
對「震驚」的心理感受進行分析和剝離，使
之揚棄和消解。

　　正因爲機械複製藝術在他看來具有這樣
的功能，所以他進一步指出：現代藝術應當
利用機械複製藝術，來把握和消解這種以知
覺分散、凌亂、矛盾、衝突爲特徵的「震驚」
心理。把整體分解爲碎片，然後再從碎片看

到當代社會的整體本質，這就是班傑明所揭
示的機械複製時代的藝術生產的原則。

　　班傑明的藝術政治學，也希望和要求用
藝術去作革命的政治宣傳，但它的主要價值
和意義並不在此。班傑明始終認為，社會生
產力的發展揭示了資本主義必然覆滅的命
運，那麼藝術生產力，即藝術技巧的進步也
必然有利於革命藝術的發展。他熱切地呼喚
藝術家用新的藝術手段去進行藝術創新，推
動藝術生產力的發展。這是他〈作者作為生
產者〉一文的基本思想，也是他〈機械複製
時代的藝術品〉一文的主題。他說道：

　　藝術作品的機械複製性改變了大眾對藝
術的關係。最落後的關係，例如畢加索
（Picasso），激變成了最進步的關係，例如
卓別林（Chaplin）。這裡，進步的特徵在
於，在對藝術的進步關係中，觀照和體驗的
快感與行家鑑賞的態度有著直接的統一關
聯，這個關聯就是一種重要的社會標誌。
（ibid., p.234）

　　班傑明寫作〈機械複製時代的藝術品〉
之時，也正是法西斯主義發出戰爭叫囂，威
脅世界和平和人類幸福的時候。法西斯分子
馬里內蒂（Marinetti）在埃塞俄比亞殖民
戰爭宣言中公然提出「戰爭是美的」、「崇
尚藝術——摧毀世界」一類戰爭美學原則。
班傑明指出，這是「把自我否定作為第一流
的審美享受去體驗」。他要求「用藝術的政
治化對法西斯主義的作法做出反應」。
(ibid., p.242)

　　班傑明在〈機械複製時代的藝術品〉的
一開頭，就開宗明義指出，他的機械複製藝
術理論與法西斯主義相對立，而對革命要求
有用。他說道：

　　它們（指機械複製藝術理論——引者
注）在藝術理論中是根本不能為法西斯主義
服務的，相反，它們對於表達藝術政策中的
革命要求卻是有用的。 (ibid., p.218)

第五章
「反諷的烏托邦」理論

　　班傑明在晚年寫下了他的不朽名著〈巴黎，十九世紀的都會〉（*Paris, Capital of the Nineteeth Century*），這部著作雖然未竟，但影響極其深遠。後來，人們把此部著作與差不多同時寫成的兩篇研究波特萊爾的文章：〈波特萊爾筆下的第二帝國的巴黎〉和〈論波特萊爾的幾個主題〉（*On Some Motifs in Baudelaire*）合在一起加以出版，定名為《波特萊爾：發達資本主義時代的抒情詩人》（*A Lyric Poet in the Era of High Capitalism*）。這部結集的主題就是透過研究波特萊爾，展開對現代商業文化的批判，以及提出其美學新見解。

一、何謂「反諷的方式」

　　班傑明在這裡把巴黎的奢侈品貿易中心稱為「拱廊」，認為這些「拱廊」成了現代

人崇尚的對象，而那裡的藝術則是用來服務
於商業的。班傑明把巴黎看作是現代都市的
範本，意欲透過對它的描述來展示現代城市
文化的總體形象。

班傑明在一定程度上論及了商品拜物教
以及商品拜物教下的城市文化、商業文化。
班傑明認為，應當超越「進步」與「衰弱」
的概念的區分，二者只是同一事物的兩個方
面。他說：「既愛又恨就是辯證法的圖
象」。在「辯證意象」的歷史靜止點上，這
個意象便顯示為作為偶像的純粹商品，顯示
為「拱廊」，顯示為集銷售者和商品為一身
的娼妓。同樣，商品的藝術化也拜伏於交換
關係之下，被娛樂的「光暈」所籠罩，而娛
樂工業又促使人們進入商品世界。商品拜物
教體現為一種無生命物的性感，而這種資本
主義文化的幻景在1867年的世界博覽會得到
了最輝煌的展示。巴黎就是奢侈品和時尚的
城市。但就像奧芬巴赫（Offenbach）的諷
刺喜歌劇「愉快的巴黎人」中表現的，巴黎

人生活在商品資本的持續統治下成為「反諷的烏托邦」（ironic utopia）。班傑明這樣說道：

　　資本主義文化的夢幻在1876年的世界博覽會上顯示了其最燦爛的光彩。法蘭西第二帝國正處於權力的鼎盛時期。巴黎被舉世公認為最豪華最時髦的大都市。奧芬巴赫在露天浴池確定了法國巴黎的生活節奏。小歌劇是資本持續統治的反諷的烏托邦。（Benjamin, 1979, p.153）

　　班傑明認為，「波特萊爾在巴黎的心臟察覺到脆弱性，在巴黎人身上察覺到了這種脆弱性對他們的影響」。和巴洛克悲哀戲劇相比，波特萊爾展示的是現代城市的「光譜」，是充滿城市「地獄的元素」的「死亡牧歌」。波特萊爾撕破了幻美的理想紗幕，在一種「靈魂的聖潔賣淫」中放棄了詩人自己，而透過他的詩面具化地出現，成為拾荒者、遊蕩者、流氓或花花公子。這是商品社會中個性的喪失，波特萊爾的詩正是這樣體

現了資本主義社會裡的文化命運，但也正是
這樣的文化現實成為將一切死亡的要素聚集
起來轉化為解放力量的拯救的契機。

　　班傑明在波特萊爾那裡看到了「反諷的
烏托邦」。他強調，波特萊爾的詩就是以呈
示震驚效果的手法來與現代人的震驚體驗相
抗衡。波特萊爾以反諷的方式體現了發達資
本主義社會裡的文化命運。

　　「反諷式的批評」也就是「寓言式的批
評」。我們在上面已作過介紹，他在《德國
悲劇的起源》中開創了「寓言式批評」理
論。而他後期的〈論波特萊爾的幾個主題〉
等著作，透過對波特萊爾為代表的現代抒情
詩的評論，更進一步發展了這種批評。他
說：

　　寓言是波特萊爾的天才，憂鬱是他天才
的營養源泉。在波特萊爾那裡，巴黎第一次
成為抒情詩的題材。他的詩不是地方民謠；
這位寓言詩人以異化了的人的目光凝視著巴
黎城。他的生活方式依然給大城市人們與日

俱增的貧窮灑上一抹撫慰的光彩。遊手好閒
者依然站在大城市的邊緣，猶如站在資產階
級隊伍的邊緣一樣。但是兩者中間都不感到
自在。他在人群中尋找自己的避難所。
(Benjamin, 1979, p.156)

　　如果說班傑明在《德國悲劇的起源》
中，還只是從藝術審美內涵結構的自律發展
的角度，思辨地理解象徵和寓言風格與一定
社會時代的興衰的聯繫，那麼在30年代，班傑
明從資本主義生產方式使社會陷入衰頹的高
度來說明現代主義藝術採用寓言的方式、荒
誕的風格的必然性，則是他用馬克思主義觀
點分析現實和美學問題的結果。

　　當然，他是從自己對馬克思主義的理
解，來運用這一理論武器的。他把作爲詩人
的波特萊爾與現代資本主義社會的大衆聯繫
起來，分析波特萊爾以及現代主義藝術的寓
言表達方式的大衆基礎。他說：

　　年輕的馬克思選擇蘇 (E. Sue) 的《巴
黎的秘密》作爲攻擊的對象不是偶然的。他

很早就認識到，鍛造那種不成形的大眾是他的任務，那種大眾後來的美學社會主義所追求，變成對無產階級的嘲弄。恩格斯的早期著作，無論他怎樣謙虛，應看作是馬克思的一個序曲。　(Benjamin, 1969, p.166)

　　緊接著，他轉引了恩格斯在《英國工人階級的狀況》一書中對倫敦大眾的描述：

　　像倫敦這樣的城市，就是逛上幾個鐘頭也看不到它的盡頭，而且也遇不到表明接近開闊的田野的些許徵象──這樣的城市是一個非常特別的地方。這種大規模的集中，二百五十萬人口這樣聚集在一個地方，使這二百五十萬人的力量增加了一百倍……但是，為這一切付出了多大的代價，這只有在以後才看得清楚。只有在大街上逛上幾天，費力地穿過人群，穿過沒有盡頭的絡繹不絕的車輛，只有到過這個世界城市的貧民窟，才會開始覺察到，倫敦人為了創造充滿他們城市的一切文明奇蹟，不得不犧牲他們的人類本性的優良的特點……這種街頭的擁擠中已經

包含著某種醜惡的違反人性的東西。難道這
些群集在街頭的代表著各階級和各個等級的
成千上萬的人，不都具有同樣的特質和能
力，同樣是渴求幸福的人嗎？……可是他們
彼此從身旁匆匆走過，好像他們之間沒有任
何共同的地方。好像他們彼此毫不相干，只
有在一點上建立了默契，就是行人必須在人
行道靠右邊走，以免阻礙迎面走來的人；誰
對誰連看一眼也沒想到。所有這些人愈是聚
集在一個小小的空間裡，每一個人在追逐私
人利益時的這種可怕的冷漠，這種不近人情
的孤獨就會使人難堪，愈是可怕。（引自
Benjamin, 1969, p.166-167）

　　班傑明認為，恩格斯在這裡的描述，與
那些第二流的法國大師諸如戈朗（Goz-
lan）、德爾伏（Delvau）、呂蘭（Lurine）
明顯不同。它沒有那種遊手好閒之徒藉以在
人群中活動和新聞記者渴望從那裡學得的技
巧和輕鬆。恩格斯被大眾弄得灰心喪氣；他
以一種道德反應和一種美學反應來作答覆；

人們彼此匆匆而過的速度擾亂著他。他的描
述的魅力在於使一種過時的觀點同不可動搖
的批判的正直性合了起來。恩格斯來自於當
時仍處於分裂狀態的德國，他大概從沒有面
對那種在人流裡失落自己的誘惑。班傑明強
調，馬克思和恩格斯看到了大眾的重要性，
同時也看到了大眾與無產階級的區別，他們
始終都在尋求研究大城市的大眾的途徑。而
波特萊爾的特殊意義，就在於他始終與大眾
在一起，時刻不忘大眾。他的創作，為研究
大眾的社會特性和文化意義，提供了重要依
據。他說：

　　比如波特萊爾，大眾是一切，唯獨不是
外在於他的；確實，在他的作品中追蹤他對
吸引和誘惑的防衛反應是很容易的。大眾如
此地成為波特萊爾的一部分，以致在他的作
品裡很少能夠找到對於它的描述。（Ben-
jamin, 1969, p.167）

二、隱喻形象之一——「拾荒者」

　　班傑明認爲，資本主義的生產方式使大批勞動人民流離失所，成爲街頭流浪者。這些人的生存處境就是這個社會人們的基本生活狀況。波特萊爾的可貴之處，就在於他沒有同壓榨人們的權貴同流合污，而從街頭的流浪者身上，寫出當代社會的寓言。

　　波特萊爾在詩歌和散文中，首先推出了「拾荒者」的形象。而班傑明也著重透過對波特萊爾的這一隱喻形象的剖析，展開對現代人生存處境的揭露。

　　班傑明摘錄了波特萊爾下述一段對「拾荒者」的描繪：

　　此地有這麼個人，他在首都聚斂每日的垃圾，任何被這個大城市扔掉、丟失、被它鄙視，被它踩在腳下的東西，他都分門別類

地收集起來。他仔細地審查縱欲的編年史，
揮霍的日積月累。他把東西分類挑揀出來，
加以精明的取捨；他聚斂著，像個守財奴般
看護他的財寶，這些垃圾將在工業女神的上
下顎間成形為有用之物或令人欣喜的東西。
（班傑明，1989, p.99）

班傑明強調，在波特萊爾的筆下，上述
「拾荒者」的形象就是現代人的隱喻，是人
在現代社會中生存困境的寓言。波特萊爾的
詩歌不去抒寫白雲和清風，而是表現街頭流
浪漢的聞見和感受，用污穢和醜陋去裝點詩
神的花環，為人們捧出一束惡之花。在資本
主義時代，詩人和流浪漢沒有什麼多大區
別。他這樣說道：

在波特萊爾腦子裡，這幅圖景是詩人活
動程序的誇張的隱喻。拾荒者和詩人都與垃
圾有關聯：兩者都是在城市居民酣沉睡鄉的
時候孤寂地操著自己的行當，甚至兩者的姿
勢都是一樣的。納達爾曾提到波特萊爾的僵
直的步子；這也必然是拾荒者在他的小路上

不時停下、撿起碰到的破爛的步子。（班傑明，1989, p.99）

　　毫無疑問，波特萊爾的幻想注定有更大的持續力。它們找到了一種流氓無賴主義的詩，並把自己奉獻給一種八十多年來長盛不衰的文體。波特萊爾是第一個揭開這層幃幕的人。……讓人們在他們的街道上找到了社會渣滓，並從這種渣滓中繁衍出他們的英雄主人公。這意味著一種普遍的類型業已從他們輝煌的文學類型上矗立起來。這種新的類型充滿了拾荒者的形象，而波特萊爾更是反複地把自己與這一形象聯繫起來。（班傑明，1989, pp.98-99）

　　班傑明具體地分析了波特萊爾的兩篇作品，以便讓人們進一步看清「拾荒者」這一隱喻形象。

　　他分析的第一部作品是波特萊爾的著名詩《拾荒者的酒》。他特別要人們注意在該首詩中的如下詩句：

　　常看到一個拾荒者，搖晃著腦袋，

碰撞著牆壁，像詩人似的踉蹌走來，

他對於暗探們及其爪牙毫不在意，

把他心中的宏偉意圖吐露無遺。

他發出一些誓言，宣讀崇高的法律，

要把壞人們打倒，要把受害者救出，

在那像華蓋一樣高懸的蒼穹之下，

他陶醉於自己美德的輝煌偉大。

班傑明認為，從波特萊爾的這些詩句中可以看出，當新的工業進程拒絕了某種既定的價值，拾荒者便在城市裡大量出現。他們為中產階級服務並在街頭構成了一種家庭手工業。拾荒者對自己的時代十分著迷。對窮人的最早的關注便落在了他們身上，隨後的問題便是：人的苦海何處是岸。他還說道：

……從文學家到職業密謀家，都可以在拾荒者的身上看到自己的影子。他們都或多或少地處在一種反抗社會的低賤的地位上，並或多或少地過著一種朝不保夕的生活。在適當的時候，拾垃圾的會同情那些動搖著這個社會的根基的人們。他在他的夢中不是孤

獨的，他有許多同志相伴，他們同樣渾身散發出難聞的氣味，同樣屍冷戰場。他的鬍子垂著像一面破舊的旗幟。在他四周隨時會碰上暗探（mouchards），而在夢中卻是他支配他們。（班傑明，1989, p.38）

班傑明分析的第二部作品是波特萊爾的組詩〈反抗者〉。他指出，這些詩一方面「帶著一種褻瀆神明的調子」，「它表明波特萊爾在任何時候都能保持一種忤逆不恭不敬的態度」；另一方面卻包含著「神學的內容」。他認為，這些詩表明「波特萊爾把自己對當權者的激烈反抗置入一種激烈的神學形式中」（班傑明，1989, p.40）。

那為什麼波特萊爾把對當權者的激烈反抗置入一種激烈的神學形式之中呢？對此，班傑明作了分析。

他指出，當無產階級在六月革命中遭受失敗後，對資產階級秩序和尊嚴觀念的抗議得到了統治階級而非被壓迫階級的更好保護。信奉自由和正義的人們在拿破崙三世那

裡看到的不是一個戰士的國王——儘管他本
人想繼承他叔父之後成為那樣的人——而是
一個對時運所寵的十足自信的人。與此相對
應，波特萊爾由於對形勢的深切感受和對魔
鬼撒旦的兩重性（「萬惡之源」與「偉大的
壓迫者」）的「瞭如指掌」（「在他看來，
撒旦不僅是為上層同時也為下層說話」），
因而他的詩中也體現了這種「富於生命力的
深刻的兩重性」，「撒旦是他真正的精神支
柱」；「它傾聽著革命的頌歌，也傾聽著執
行死刑的鼓聲傳出『更多的聲音』」，
「『神權政治與共產主義』對於他不是罪
惡，相反卻爭相吸引著他的注意力」。他這
樣評論波特萊爾：

　　在詩中他冷淡了那種散文中未加拒絕的
東西；因此，撒旦在詩中出現。在他看來，
這些詩的微妙的力量並不歸功於徹底拒絕效
忠，也不歸功於理解力和人性的反抗，即使
它是一種絕望的嚎叫。幾乎所有出自波特萊
爾的虔誠的自由都像是戰鬥的吶喊。他不會

放棄他的撒旦,在他與自己的拒斥信仰作鬥
爭時,撒旦是他真正的精神支柱。然而這和
宣誓或祈禱毫不相干,褻瀆令人醉心的撒旦
正是惡魔的特權。 (班傑明,1989, pp.41-
42)

三、隱喻形象之二──「遊
　　　手好閒者」

　　「遊手好閒者」是班傑明致力於論述的
波特萊爾的另一個隱喻形象。班傑明認為,
大眾,特別是其中的「遊手好閒者」的出
現,是資本主義生產方式的產物,同時又是
對現代社會把人束縛在嚴格的社會分工之
中,把人當作單純的勞動工具的抗議。商品
如潮水般湧進城市,人群的集中形成市場,
市場又使具體的商品變成一般的商品。在五
花八門的商品面前,貧窮的大眾無法享用。
班傑明引述恩格斯的話對此作描述:這種街

道的擁擠已經包含著某種醜惡的、違反人性
的東西。現代社會豐富的商品,對於大眾是
異己的存在。人際關係滲透著商品關係,大
眾在這個社會中,倍感孤獨。他說:

　　似乎只有遊手好閒者才想用借來的、虛
構的、陌生人的孤獨來填滿「每個人在自己
的私利中無動於衷的孤獨」給他造成的空
虛。與恩格斯清楚的描述相比,波特萊爾所
寫的聽起來就朦朧含糊了:「在人群中的快
感是數量倍增的愉悅的奇妙的表現。」但是
如果我們想像這句話不僅是從一個人的角
度,而且還是從商品的角度的話,它就清清
楚楚了。可以肯定,只要一個人作為勞動力
還是商品,他就沒有必要確定自己的這種狀
況。他越意識到自己的生活方式,那種生產
制度強加給他的生活方式,他就越使自己無
產化,他就越緊地被冰冷的商品經濟所攫
住,他就越不會與商品移情。(班傑明,1989,
p.76)

　　班傑明認為,大眾與現代社會的對立,

他們對這個社會的陌生感、孤獨感，都被波特萊爾捕捉住而形成現代主義詩歌的寓言。他說：

　　在那些詩裡，「天鵝」（Le Cygne）是最突出的。它無疑是一個寓言。騷動不安的城市變得嚴峻起來，變得像玻璃一樣易碎而透明。……巴黎的質地是脆弱的，它被脆弱的象徵包圍著——有生命的東西（女黑人和天鵝）、和歷史形象（安德洛馬克，「赫克托的寡婦和赫勒努斯的妻子」）。他們共同的特徵是對逝者的悲哀和對來者的無望。……無論巴黎在〈惡之花〉的何處出現，都帶著這種衰老的印記。「黃昏的微光」是一個由城市材料再造出來的人甦醒時的悲泣。「太陽」展現出城市破敗的紋縷，像陽光下的一塊織物。那個老人日復一日逆來順受地拿著他的工具，因為即便在晚年他也沒能從匱乏中擺脫出來，而這正是城市的寓言。
　　（班傑明，1986, p.102）

　　班傑明認為，以波特萊爾為代表的現代

主義詩歌，是以小資產階級爲主體的城市居
民以及城市無業者在現代社會的體驗的表
達。這種體驗充滿著幸福喪失後的悲哀和憤
激，又是一種無可奈何的失望和傷感。現代
主義的寓言是時代的產物，也是小資產階級
心聲的表露。以小資產階級爲代表的城市居
民，在日益異化的社會中，深切地感受到世
界的分裂，他們的心緒在現實中找不到確切
的表達，造成能指與所指的分立。

　　班傑明有時又把在波特萊爾的詩歌中所
揭示的這種「分立」稱爲「機器化」和「非
人化」。他在引證瓦萊里（Valery）關於現
代大城市中人際相互依賴感「被社會機械主
義磨平了」一段話後指出：

　　這種機械主義的每一點進展都排除掉某
種行爲和「情感的方式」。安逸把人們隔離
開來，而在另一方面，這又使醉心於這種安
逸的人們進一步機器化。……波特萊爾說一
個人扎進大眾中就像扎進蓄電池中。他給這
種人下定義，稱他爲「一個裝備著意識的萬

花筒」（Kaleidoscope）。……技術使人的感覺中樞屈從於一種複雜的訓練。（Benjamin, 1969, pp.174-175）

　　班傑明敘述了現代工業的機械化的飛速發展，並引用馬克思《資本論》中的觀點作了闡述：

　　馬克思很有理由強調體力勞動各部分之間聯繫的巨大的流動性。這種聯繫以一種獨立的、具體化了的形式在流水線上向工廠工人顯現出來。要被加工的物體專橫地進入又跑出工人的工作區域，完全獨立於他的意志。馬克思寫道：「任何一種資本主義生產……在這一點上是共同的，那就是不是工人使用勞動工具，而是勞動工具使用工人。但是只有在工廠系統內這個轉變才第一次獲得了技術和可感知的現實性。」在用機器工作的時候，工人們學會了調整他們自己的「運動以便同一種自動化的統一性和不停歇的運動保持一致。」（ibid., pp.175-176）

　　現在讓我們再回到班傑明對遊手好閒者

的論述上來。他把遊手好閒者分為兩類：一
是無產階級，二是小資產階級。在他看來，
前者已完全「機器化」和「非人化」，而後
者尚未完全到這一程度。他說，波特萊爾所
屬的小資產階級，只是剛開始走下坡路。他
們中的許多人有朝一日不可避免地要意識到
他們勞動的商品性質，但這一天還沒有到；
可以這麼說，只有到了那一天他們才真正算
經歷了他們的時代。他們分沾的頂多是享
樂，永遠也不會是權力，這一事實使歷史賦
予他們的這個時期只是一段過場。任何出去
消磨時光的人都尋求快樂。然而事實卻證明
了，這個階級在這個社會裡對享樂的要求越
高，這種享樂就越有限。如果這個階級覺得
這個社會裡的享樂是可能的，那麼，他們的
享樂就不會那樣受到侷限。如果它想獲得這
種享樂的高超技藝，它就不能促進與商品的
移情。它必須消受這種被認可的一切快樂和
彆扭，它源自作為一個階級的它對自己命運
的預感。最後，它還要以即便是在破損和腐

爛的物質中也能感到魅力的敏感進入這個命運。班傑明以波特萊爾為例說明道：

波特萊爾在一首獻給一位名妓的詩中，把她的心稱為「像破了皮的桃子，成熟得像她的軀體，為了愛的學問」，詩人在這裡便具有這種敏感。對於像她這樣從社會退出一半的人來說，能夠享受社會的樂趣，是與這種敏感分子分不開的。（班傑明，1989, p. 77）

班傑明認為，巴黎社會十九世紀中期的「拱門街」像一個「小型城市」，為各行各業的小人物、遊手好閒者提供了發洩氣憤的場所；雖然波特萊爾「對這種浪蕩兒幾乎沒有什麼敬意」，但在其作品中還是給予了相當的表現。

班傑明把波特萊爾的作品中的遊手好閒者與愛倫坡的偵探小說中的遊手好閒者作了比較。他指出，愛倫坡在小說中表明，遊手好閒者獨自一個人時就感到孤獨，不自在，所以他要隱藏到人群中去，而波特萊爾則

「喜歡孤獨，但他喜歡的是稠人廣座中的孤
獨」。對於在拱門街這一古典形式與市場的
現代形式中漫遊的遊手好閒者，愛倫坡雖有
精彩的描寫，但波特萊爾透過人群的描寫對
遊手好閒者有更深刻的揭示，他們是「一些
被波特萊爾遺棄在人群裡的人」，「人群是
那些被遺棄者的最新的麻醉藥」，他們「所
屈就的這種陶醉，如顧客潮水般湧向商品的
陶醉」。在班傑明看來，在波特萊爾的遊手
好閒者的形象背後，可以看到商品拜物教的
本質。

　　班傑明還把波特萊爾作品中的遊手好閒
者與雨果的小說中的遊手好閒者作比較。他
指出，人群是抒情詩的一個新主題，雨果首
先為詩開闢了這個主題，但在可能表現這一
主題上，雨果與波特萊爾並不一致。在雨果
那裡，人群是作為沉思的對象進入文學的，
洶湧的大海是人群的模本。沉思於這種永恆
的景象的思想家是人群的真正探索者。他像
墜入大海的怒濤中一樣失落在人群中。而波

特萊爾的〈巴黎風光〉卻以「呼喚擁擠的城
市爲開篇」，他對「人群」的體驗是「行路
人在大城市擁擠和喧囂中所經受的，這也使
他的自我意識更加警覺」。據此，班傑明得
出結論，波特萊爾的思想更有代表性，其對
現代城市湧動的人群的商品化傾向比雨果更
爲敏感和警惕。

四、建立在震驚根基上的現
代抒情詩

　　班傑明不但論述了波特萊爾抒情詩中的
隱喻形象，而且對波特萊爾的抒情詩本身也
作了美學的探討，從中提出了自己一系列新
的美學見解。

　　班傑明透過對波特萊爾的抒情詩的研究
得出結論，波特萊爾的抒情詩是建立在震驚
的基礎上的。

　　如前所述，班傑明區分了「經驗」（Er-

fahrung）和「經歷」（Erlebnis）兩種社
會存在方式，並提出了現在不是被經驗，而
只是被經歷的著名論斷。他認為，經驗「是
記憶中積累的常是潛意識的材料的匯集」，
它對過去和現在採取整合的觀點。經驗是前
工業社會的特徵。在前工業社會中，現在的
活動是按照從過去傳承下來的傳統的知識和
技術來進行的。經歷意味著經驗的喪失，它
是現代工業社會的特徵。在現代資本主義工
業生產中，不是工人使用勞動工具，而是勞
動工具使用人。他們的工作被經驗拒之門
外，不能利用過去的活動所積累的知識和技
藝。經驗的喪失意味著現代人意識中傳統的
斷裂，意味著個體在面對與他異己的社會現
象時產生的困惑意識。這實際上也就是現代
資本主義社會中人在可感經驗方面的異化。
經驗為經歷所替代，對藝術和藝術家生產了
極大的影響。它是現代藝術嬗變的心理基
礎。

那麼，震驚（Schocker）又是怎麼回事

呢？班傑明認為，震驚是與經歷聯繫在一起
的。

　　班傑明引用佛洛伊德的精神分析學分析
了震驚這一範疇的心理學內涵。他指出，按
照佛洛伊德的精神分析學，一方面，精神病
人在面臨著突發的「外部世界過度的能量的
影響」時，「這種能量對人的威脅也是一種
震驚」；另一方面，意識的「抑制興奮」的
機制又構成「保護層」，「抵制」這種震驚
的威脅，「意識越快地將這種能量登記註
冊，它們造成的傷害的後果就越小」，這種
意識防禦理論「力圖『在它們突破刺激防護
層的根子上』理解這些給人造成傷害的震驚
的本質」。班傑明並將此理論發展成一般的
震驚的心理經歷論。他說道：

　　佛洛伊德的研究是由突發精神病患者的
夢的特徵引起的。這種病的特徵是患者重演
他本人捲入的災禍。這類夢按弗洛伊德看來
「竭力通過發展焦慮而回溯性地把握刺激，
而那種焦慮的漏洞正是傷害性地精神病的原

因。」……對震驚辮接受由於在妥善處理刺激、回憶、夢等方面的訓練而變得容易了。因而佛洛伊德認為，不管怎樣，作為一條規則，這種訓練是在清醒的意識之上發展起來的，它位於皮層的某個部位，這個皮層「如此經常地受到刺激的打擊」，以致它提供了接受刺激的最好條件。從而震驚就是這樣被意識緩衝了，迴避了，這給事變帶來了一種嚴格的意義上的經歷特徵。 (Benjamin, 1969, pp.161-162)

這裡要注意，班傑明對「經驗」與「經歷」有時加以區分，在震驚問題上，他更多地把「非意願記憶」形成的過去「經驗」與意識對外在強大刺激的緩衝作用形成的「經歷」區別開來。繼續請看他是如何說的：

震驚的因素在特殊印象中所占成份愈大，意識也就越堅定不移地成為防備刺激的擋板；它的這種變化越充分，那些印象進入經驗的機會就越少，並傾向於滯留在人生經歷的某一時刻的範圍裡。這種防範震驚的功

能在於它能指出某個事變在意識中的確切時
間，代價則是喪失意識的完整性；這或許便
是它的成就。這是理智的一個最高成就；它
能把事變轉化為一個曾經經歷過的瞬間。如
果沒有思考，那麼除了突然的開始——它往
往是震驚的感覺，據佛洛伊德看，這證明了
防範震驚的失敗——便什麼也沒有了。
(ibid., p.163)

　　根據班傑明以上的論述，可以知道，他
心目中的所謂「震驚」，在心理學意義上有
兩層含義：其一是外部突發、強大能量對心
靈的刺激，及意識保護層防禦機制對此刺激
的抑制、緩衝時獲得的瞬間經歷或者說瞬間
體驗；其二是人們過去經驗無法對外部世界
巨量材料適應與同化，二者產生斷裂時的心
理經歷或者說心理體驗。

　　那麼這種震驚體驗與波特萊爾的抒情詩
又是一種什麼樣的關係呢？

　　班傑明在美學的層次上對此作了分析。
他認為，波特萊爾的抒情詩是出現在不利於

詩、特別是抒情詩發展的時代。這主要是由
於抒情詩是靠過去的經驗滋養的,而現代大
眾的標準化經驗則不利於這種滋養。但是,
「這種事實上正在變得越來越不適於抒情詩
生存的氣候」,卻並未能阻止波特萊爾的崛
起。關鍵在於,波特萊爾把自己對震驚的體
驗引入了抒情詩,把他的抒情詩建立在震驚
的根基上,這一方面使他的抒情詩獲得了現
代性,另一方面又使抒情詩在現代獲得了新
的生機。班傑明指出,震驚是對波特萊爾的
人格有決定意義的重要因素,波特萊爾「把
震驚經驗放在了他的藝術作品的中心」。一
方面「既然是他自己面臨震驚的,那麼波特
萊爾少不了引起震驚」,並且,「震驚屬於
那些被認爲對波特萊爾的人格有決定意義的
重要經驗之列」;另一方面,「波特萊爾的
精神自我和肉體自我力求迴避震驚,不管它
來自何方。震驚的防衛以一種搏鬥的姿態被
圖示出來」。這就是說,波特萊爾以一種
「搏鬥」方式防衛震驚並將震驚在詩中表現

出來。

　　班傑明引了〈惡之花〉中描寫波特萊爾
創作情景的幾行詩：

> 穿過古老的郊區，那兒有波斯瞎子懸吊
> 在傾頹的房屋的窗上，隱瞞著鬼鬼祟祟
> 的快樂；當殘酷的太陽用光線抽打著城
> 市和大地，屋頂和玉米地時，我獨自一
> 個人繼續練習我幻想的劍術，追尋著每
> 個角落裡的意外的節奏，絆倒在詞上就
> 像絆倒在鵝卵石上，有時忽然會想到
> 些我夢想已久的詩句。

　　班傑明指出，這是波特萊爾「描繪了他
自己埋頭於這種幻想的搏鬥」，其中體現著
「震驚」的「防衛」。他說：「震驚屬於那
些被認為波特萊爾的人格有決定意義的重要
經驗之列。」（Benjamin, 1969, p.164）班
傑明還吸收紀德（Gide）、里維埃（Rivier-
e）的研究成果，認為波特萊爾詩中常有
「意象和觀念、詞與物之間的裂隙」，「而
這些地方才真正是波特萊爾詩的激動人心之

處」；而正是「暗地裡的震驚才造成了詞語
間的裂隙」；因此，透過這些「裂隙」，可
以感受到其詩中震盪著的震驚體驗。

在對波特萊爾的抒情詩，特別是對其
「傾注了幾乎全部的創作力」的〈惡之花〉
加以深入分析以後，班傑明在〈論波特萊爾
的幾個主題〉的結尾處，就波特萊爾的詩作
了這樣的批評：

……在所有由以構成這種生活的經驗之
中，波德萊爾唯獨挑出他被人群推操作為決
定性的、特殊的經驗。那一片騷動的人群如
一個獨個的靈魂的光輝，那曾讓遊手好閒者
們眼花撩亂的閃亮，對他顯得昏暗了。他為
了在自己身上打下人群鄙陋的記號而過著一
種日子，但在那些日子裡，甚至連被遺棄的
女人和流浪漢都在鼓吹一種井井有條的生
活，譴責自由派，並反對除金錢以外的任何
東西。在被這些最後的同盟者出賣後，波特
萊爾便向大眾開火了——帶著那種人同風雨
搏鬥時的徒然的狂怒。那便是經歷（Erleb-

nis) 的本質；為此，波特萊爾付出了他全部的經驗 (Erfahrung)。他標明了現時代感情的價格：氣息的光暈在震驚經驗中四散。他為讚嘆它的消散而付出了高價——但這是他的詩的法則。他的詩在第二帝國的天空上閃耀。「像一顆沒有氛圍的星星。」(ibid., pp. 193-194)

　　這段話有些晦澀，但只要仔細分析一下其意思還是十分清楚的：其一，班傑明認為震驚是波特萊爾的「詩的法則」；其二，班傑明把波特萊爾抒情詩的震驚作為其詩的最高審美效果；其三，班傑明把震驚與經歷聯繫在一起，而把光暈歸之於經驗，認為波特萊爾用付出經驗、獲得經歷的代價，創造了詩的獨特的震驚效果；其四，班傑明提出波特萊爾的抒情詩實現了從傳統向現代的轉變，即以經歷的震驚粉碎了經驗的光暈。

結語

上面我們對班傑明幾個方面的理論進行了純客觀的介紹，這裡，且讓筆者稍花筆墨逐一加以評析，權當全書的總結。

一、關於「寓言式批評」理論

「寓言式批評」理論是班傑明的一個非常具有獨創性的思想。這一理論發端於早期的《德國悲劇的起源》，而在30年代對波特萊爾的研究中趨於成熟。剛開始時，這一理論只是以17世紀巴洛克悲哀戲劇爲研究對象，作了嘗試性的批評實踐。這種「寓言式批評」之所以能在30年代對波特萊爾的研究中趨於成熟，主要是由於班傑明從其研究對象，即波特萊爾的寓言觀照方式中獲得了啓示，吸收了營養。班傑明發現波特萊爾是以寓言的直觀方式來透視資本主義商品經濟所造成的事物的貶值的現象世界的。他對這種

方式心領神會、樂於接受。正如有的學者所
說的，在班傑明的「寓言式批評」中，對象
透過一種寓言作用直接地達到概念的高度，
同時其方式又把這種概念非概念化爲一種寓
說。這樣，實際事物具體性的多層次的、難
以歸納的意義，連同它們自身固有的異質性
和相互間的強烈對比以一種無可迴避的姿態
呈現在意識面前。布萊希特稱這種方式
——班傑明的方式——爲「殘酷的思考」，
在這種方式裡，我們無疑可以看到馬克思的
影子（班傑明，1989, p.16）。班傑明的「寓
言式批評」理論儘管有思維跳躍性、邏輯的
不連慣性、意義的模糊性等種種先天不足，
但它由於把深刻的理性思考，同蘊含豐富的
感性直覺的隱喻形象直接結合起來，暗示出
事物深層的複雜關係，從而極大地拓寬了思
維空間。更須值得注意的是，自己透過對
「寓言式批評」的論述，提出了「寓言是現
代主義的表達方式」的著名論斷。在班傑明
看來，現代主義採用寓言的表達方式，不僅

因為真正的藝術在這個時代是唯一可能的形
式，而且因為寓言又是以小資產階級為代表
的城市大眾在現代社會中體驗的唯一可能的
形式。班傑明的這一觀點對人們具有很大的
啓發作用。

二、關於藝術生產理論

　　「西方馬克思主義」美學的一個重要成
就，就是建立和形成了藝術生產理論。在這
方面，班傑明有突出的貢獻，因為這一理論
實際上是他最早系統闡述和奠定基礎的。就
班傑明把藝術生產力和藝術生產關係視為藝
術基本矛盾運動的兩個方面來看，就班傑明
把藝術看作是一種生產與消費的辯證運動過
程來看，他在方向上無疑是正確的。
　　顯然，他在這方面是深受了馬克思主義
的影響，力圖把生產力決定生產關係的唯物

史觀應用於藝術生產領域。另外，他的有些
論點也確屬真知灼見，包括重視藝術技巧、
反對把內容與形式機械割裂開來的主張有一
定的啓發意義。顯然，對於藝術進行全面的
生產論式的考察，系統研究藝術生產中的生
產力與生產關係等問題，前人包括馬克思主
義的創始人在內並沒有提供現成的答案。班
傑明的創造性就表現在，他把馬克思主義政
治經濟學的生產理論，運用到藝術中來，用
來解決現代藝術和革命藝術發展中的一些問
題。自古以來，藝術的演變和發展，從外部
原因看，由社會存在的演變和發展所決定，
從內部原因看，則無疑由藝術自身的矛盾運
動所決定，即由藝術生產力和藝術生產關係
的矛盾運動所決定。班傑明的藝術生產理論
把這一點鮮明地揭示出來，確實不易。但是，
班傑明對藝術生產力和藝術生產關係的界
定，尤其是對藝術生產力的界定則無法令人
滿意。關鍵在於，他把藝術生產力的構成要
素僅限於技巧一種要素上，未免失之片面。

他把藝術技巧抬至藝術發展中至高無上、決定一切的地位，並用技巧先進與否取代藝術作品思想內容的進步與否，明顯是一種唯技術主義的錯誤觀點。

誠然，技巧在藝術生產力中起著重要的作用，甚至可以說起著決定性作用，但絕不是唯一的決定因素。在藝術生產力構成要素中，人，即作爲藝術生產者的藝術家素質，無疑是一個更重要的因素。須知技巧本身是由藝術家來掌握和運用的，藝術生產力的發展水準離開藝術家本身素質的發展水準就無從談起，技巧離開藝術家的作用就毫無意義。決定藝術生產力發展的不僅有技巧，而且還有作爲藝術家的人的素質。從表面看，班傑明把構成藝術生產力的要素僅僅歸結爲技巧有其具體歷史原因，即現代藝術的出現確實與技巧革新分不開，但是進一步看，就可知道，現代藝術的出現儘管直接地由技巧革新所引發，可是現代藝術技巧的革新最終又是由現代人所產生的新的藝術追求使然。

可見現代人的形成是現代藝術產生的深層根
源。

三、關於機械複製藝術理論

　　機械複製藝術理論在班傑明的思想體系
中占有核心的地位，正是這一理論奠定了班
傑明在西方思想文化界的顯赫地位。班傑明
的這一理論的基本思想是正確的。社會生產
的發展，必然讓充滿「光暈」的傳統藝術讓
位於可複製的技術，這是藝術必然走向人民
的歷史趨勢。傳統藝術的「光暈」在現代散
發出陳舊的氣息，它已經不能適應群眾的審
美需要。社會生產力所帶動的藝術生產力，
開拓了機械複製時代的藝術。班傑明在論述
有「光暈」的藝術和機械複製藝術的過程
中，是懷著讚賞的態度去談論後者取代前者
的，因為在他心目中，機械複製藝術更符合

現代人的要求。他從技術進步（機械複製）的角度，充分肯定了現代攝影、電影等新興藝術的成就與價值，在思想上貫徹了唯物主義原則。他率先思考了電影等大眾藝術與文化的特徵與功能，力圖打破「沙龍」藝術的象牙塔和小圈子，使大眾進入藝術欣賞的領地，這正是他極力推崇電影的革命意義的初衷。他沒有停留在對電影藝術的特點和意義的揭示，而且還從對電影這門新崛起的藝術形式的考察出發，探討了一些藝術理論問題，從而在一般藝術理論上有所建樹。

他對有「光暈」的藝術即傳統藝術與機械複製藝術即現代藝術的對比，在不少地方是揭示了二者的特點並符合藝術實踐的。例如，他對藝術的崇拜價值和展覽價值的論述，進一步觸及了藝術內部矛盾運動的兩極，在藝術理論上富有啟發意義，而且用藝術崇拜價值被展覽價值所抑制，確實能說明人類藝術史上的大轉變；他對專注凝神的接受方式和消遣性接受方式的論述，揭示了人

們對藝術品接受方式的演化，可以說，他是
歷史上最早對消遣性這種接受方式進行描述
的，這對於現代藝術理論建設來說，具有不
可估量的意義；他對審美藝術和後審美藝術
的論述，雖然未能超越康德關於審美非功利
性的觀點，但他對後審美藝術即機械複製藝
術的肯定性的價值判斷，則大大突破了唯美
主義的視野，並有鮮明的政治功利主義傾
向。

　　另外，作爲他的藝術生產理論和機械複
製藝術理論的自然的延伸和深化的藝術政治
學，呼喚藝術家用新的藝術手段去進行藝術
創新，實現藝術的革命潛能，突破了只是從
意識形態領域內在討論藝術與政治的關係，
爲人們對藝術與政治相互關係的探討打開了
一條新的思路。

　　班傑明的機械複製藝術理論的負面與其
正面一樣顯而易見。他僅從技術發展角度看
待電影等新興藝術，忽視了藝術作爲精神生
產的社會性、思想性、複製性。他片面肯定

現代藝術的可機械複製性，而貶低了藝術家
的獨創性和作品的獨一無二的審美價值。他
把有「光暈」藝術視爲傳統藝術，把機械複
製藝術視爲現代藝術，認爲兩者水火不相
容，互不共存，這是有悖於現代藝術實踐的。
他對有「光暈」藝術全盤否定，而對機械複
製藝術全盤肯定，實際上，機械複製藝術固
然像他所說的那樣，從總體上優於有「光
暈」藝術，但後者同樣也有勝過前者之處，
他抓住問題的一面，然後片面地褒此抑彼，
顯然是不科學的。他把文化工業和藝術混淆
了起來，從而看不到藝術與現實的間距，即
看不到藝術對現實非照相式反映的本質。他
對電影等所謂「政治」功能和「革命」作用
的理解，由於完全抹殺從藝術作品思想政治
內容來看問題，只是把電影當作某種前衛派
的工具，從而也是表面的、形式的。

四、關於「反諷的烏托邦」理論

班傑明在後期對波特萊爾的研究中提出了他的「反諷的烏托邦」理論，這是他所有理論觀點中最撲朔迷離的一部分，但影響深遠。他的「反諷的烏托邦」理論在一定意義上是他的「寓言式批評」理論的延伸發展。他把對波特萊爾作品的分析與隱喻性寓言式評論極為巧妙地結合在一起。他透過論述波特萊爾對現代文化的「反諷式」的批評，展開了他對現代社會的「反諷式」的批評。他在一定程度上論及了商品拜物教下的城市文化、商業文化。他憤怒地抨擊了現代社會不是工人使用勞動工具而是勞動工具使用工人的狀況。把機器作為文明的象徵不是班傑明的首創，但他對機器的描述無疑是一個首創。他借波特萊爾等人的作品向人們呈現出

那種行為的打扮的一致性，那些「面帶微笑的一類」下面的機械操縱，這種機械操縱最終使人只剩下反射行為。他詳細地描繪了現代社會商品如何如潮水般湧進城市，人群的集中如何形成市場。他關於街道的擁擠已經包含著某種醜惡的、違反人性的東西的斷語，振聾發饋，但令世人深思。

班傑明是法蘭克福學派的非正式成員，他與法蘭克福學派的一些成員過往甚密，顯然，他基於人本主義對現代社會的批判，是在其「反諷式的批評」、「寓言式批評」的大框架、總思路下展開的。他以「波西米亞人」與「遊手好閒者」兩大隱喻為切入口，然而引出密謀家、流浪詩人、拾荒者、醉漢、妓女、人群、大眾、拱門街、商品、百貨商場等一系列更為具體的隱喻意象，透過對這些意象的描述直接深入到了波特萊爾其人與其作品的深處，使他想論述的主旨與觀點在富有寓意的深廣度上得到呈現。班傑明從波特萊爾不斷地抒寫「拾荒者」、「遊手好閒

者」的心態，經常把自己比喻為「拾荒
者」、「遊手好閒者」的情況出發，研究了
發達資本主義社會的抒情詩人的處境，對於
說明現代主義的藝術風格形成的因由，是深
刻的。班傑明不但論述了波特萊爾抒情詩中
的隱喻形象，而且對波特萊爾的抒情詩本身
作了給人以諸多啟示的美學的探討。他所得
出的「波特萊爾的抒情詩是建立在震驚的基
礎上的」結論，引起了人們的廣泛注意。他
獨創了「震驚」等具有較深刻美學內涵的審
美範疇，極大地豐富了現代文藝美學。他把
這些由他獨創的審美範疇應用於文藝批評，
與文藝批評實踐緊密結合，這在當代美學家
中實屬少見，難能可貴。但是只要深入考察
一下班傑明對波特萊爾抒情詩的美學探討以
及他所提出的一系列審美範疇，也不難發
現，他雖然基本上站在現代主義一邊，可同
樣充滿著並未與傳統徹底決裂的猶豫、矛盾
與痛苦。

參考書目

西方部分

1. Benjamin, Walter (1969), *Illuminations*, New York: Schocken.

2. Benjamin, Walter (1973), *Charles Baudelaire: A Lyric Poet in the Era of High Capitalism*, London: New Left Books.

3. Benjamin, Walter (1977), *The Origin of German Tragic Drama*, London: New Left Books.

4. Benjamin, Walter (1979), *Reflections*, New York: Harcourt Brace Jovanovich.

5. Benjamin, Walter (1982), "Das Passagen-Werk", in *Gesammelte*

Schriften, Frankfurt: Suhrkampt.

6. Susan, Buck-Morss (1977), *The Origin of Negative Dialectics*, New York: Seaburg.

7. Habermas, Jürgen (1979, Spring), "Consciousness Raising or Redemptive Criticism," *New German Critique*, 17 special Walter Benjamin issue.

8. Fuld, Werner (1979), *Walter Benjamin Zwichen den Stuhlen: ein Biographie* Munich: Hanser.

9. Adorno, Theodor W. (1967), "A Portrait of Walter Benjamin," *Prisms*, London, Neville Spearman, pp. 229-41.

10. Jameson, Fredric (1971), *Marxism and Form: Twentieth Century Dialectical Theories of Literature*, Princeton University Press, pp.60-83.

11. Rosen, Charles (1977), "The Ruins of Walter Benjamin," *New York Review*

of Books, XXIV, 17, 1977, pp. 31-40; XXIV, 18, pp.30-38.

12. Scholem, Gershom (1975), *Walter Berjamin-die Geschichte einer Freundschaft,* Frankfurt, Suhrkampt .

13. Scholem, Gershom (1965), "Walter Benjamin," *The Leo Baeck Institute Yearbook, X*, New York: East and West Library, pp. 117-36.

14. Tiedemann, Rolf (1973), *Studien zur Philosophie Walter Benjamins*, Frankfurt, Suhrkamp.

15. Weber, Shierry M. (1972), "Walter Benjamin: Commodity Fetishism, the Modern, and the Experience of History," *The Unknown Dimension: European Marxism Since Lenin*, New York: Basic Books, pp. 249-75.

16. Wellek, Rene (1973), "Walter Benjamin's Literary Criticism in His Marxist

Phase," *The Personality of the Critic*, (ed.) Joseph P. Strelka, *Yearbook of Comparative Criticism, VI,* State Park, Pennsylvania University Press, pp.168-78.

17. Wellek, Rene (1971), "The Early Literary Criticism of Walter Benjamin," *Rice University Studies*, LVII, 12-34.

中文部分

1. 班傑明 (1989)，《發達資本主義時代的抒情詩人》，張旭東等譯，三聯書店。

2. 羅伯特‧戈爾曼 (1990)，《「新馬克思主義」傳記辭典》，趙培傑等譯，重慶出版社。

3. 朱立元 (1993)，《現代西方美學史》，上海文藝出版社。

4. 董學文著 (1990)，《現代美學新維度：西方馬克思主義美學論文精選》，北京大學出版社。

5. 中國中外文藝理論學會等，《中外文化與文

論》，四川大學出版社。

6. 王才勇 (1990)，《現代審美哲學新探索：法
 蘭克福學派美學述評》，中國人民大學出版
 社。

7. 馮憲光 (1997)，《「西方馬克思主義」美學研
 究》，重慶出版社。

8. 復旦大學中文系 (1996)，《中西學術》，復旦
 大學出版社。

9. 王魯湘等 (1987)，《西方學者眼中的西方現
 代美學》，北京大學出版社。

10. 陸梅林 (1988)，《西方馬克思主義美學文
 選》，漓江出版社。

11. 陳學明 (1996)，《文化工業》，揚智文化出版
 公司。

班傑明　　　　當代大師系列-12

著　　　者／陳學明

出　　　版／生智文化事業有限公司

發 行 人／林新倫

副總編輯／葉忠賢

責任編輯／賴筱彌

執行編輯／應靜海

登 記 證／局版北市業字第 677 號

地　　　址／台北市文山區溪州街 67 號地下樓

電　　　話／(02)366-0309　　366-0313

傳　　　眞／(02)366-0310

印　　　刷／科樂印刷事業股份有限公司

法律顧問／北辰著作權事務所　蕭雄淋律師

初版一刷／1998 年 2 月

I S B N ／957-8637-50-0

定　　　價／新台幣 150 元

✉E-mail:ufx0309@ms13.hinet.net

國家圖書館出版品預行編目資料

班傑明= Walter Benjamin/ 陳學明著. -- 初版.

-- 臺北市 ： 生智, 1998 [民 87]

面 ； 公分.-- (當代大師系列； 12)

含參考書目

ISBN 957-8637-50-0(平裝)

1. 班傑明 (Walter Benjamin , 1892-1940) -

學術思想 -藝術

901.98 86014141